崇賢善本

崇賢館記 [崇賢善本]

太初混沌盤古開天辟地斗轉星移萬象其命

維新炎黃先祖崛起東方篳路藍縷以啓山林華夏

文明源出細水涓涓日夜不息匯爲浩浩江海上古

有河圖洛書之說先民有結繩書契之作自夏商以

降至於隋唐我先人以玉飾甲骨鐘鼎簡牘碑碣帛

書刻錄文明歷程續續堯舜禹湯文王周公孔子諸

聖賢道統斯文郁郁盛世生焉

至唐貞觀間太宗爲繼往聖之學風厚生之化

《崇賢館記》 一　崇賢館藏書

開太平之世始設崇賢館任學士校書郎各二人掌

管經籍圖書並教授諸生光陰箭越千年二十世紀

尾聲有諸同道矢志復立崇賢館旨於再造盛唐輝

煌典廢繼絕金聲玉振集歷代之英華樹中天之華

表以最中國之形式再現最中國之內容俾言簡義

豐溫厚和平墨香紙潤之中國書卷文化福澤今日

之世界復立伊始茫茫求索久立而有待來者漸至

天下翕然而慕國學當是時幸得國學之師季羨林

啓功馮其庸傅璇琮及著名文史學家毛佩琦任德

山余世存國藝方家王鏞林岫等諸先生擔當學術

顧問肩荷指點迷津遙斷翼軫之重責

先賢典籍流傳粲然可見北宋一朝蔡倫高足

安徽宣城孔丹創棉白佳紙宣紙因而得名中國造

紙術隨後惠澤東西方文化傳播宣紙典籍體輕而

久壽逐漸引領版刻盛行宋版之精嚴而高貴元版

之景宋而厚重明版之繁盛而不齊清版之集古而

爲新今崇賢館志承歷代版刻精髓精研歷代善本

風貌礪成鑄鼎之作曰崇賢善本其館刊典籍涵蓋

《崇賢館記》

經史子集四部精華並書畫真跡碑刻拓片及今人

解經學人蹊徑可謂囊經天緯地之道攬修身齊家

之學堪爲現代收藏之冠晃極品亦爲今人重塑私

德之權威善本

崇賢善本誓循宋代工藝選安徽涇縣有紙中

黃金美譽之手工宣紙製作裝幀集材綾面絹簽沿

襲古法雕版琢字均出名典莊重雅致古色生香考

工記云天有時地有氣材有美工有巧斯乃術工與

藝術俱臻高妙之境界書卷文化之真精神洋裝書

雖彌漫當際崇賢善本卻能卓爾不群魯迅先生曾

有比喻洋裝書拿捱手裏像舉磚頭遠不如看綫裝

書方便中華先烈文稱風騷武崇儒將書卷之氣爲

其獨有之美然不讀綫裝古籍難鑄高華之美綫裝

書卷捱手或坐或臥思緒如泉潺潺不斷心性高

貴至極卻不顯一絲張揚是故崇賢館十數年如一

日竭誠舉倡重構綫裝中國國學進入生活尋常百

姓之家當見縹囊飄香廣廈重閣之府更是卷盈緗

帙隨手展卷有人倫之準式傳世之華章賢人之嘉

《崇賢館記》

三　崇賢館藏書

氣華

言生活之寶鑒人人可漱六藝之芳潤可浸高古之

朝代依序更迭時光似川流逝次第顧尋鼎食深

院閭閻人家皆門書禮儀傳家久詩書繼世長國學

經典連綿千祀然而形殊勢禁古今不同失之毫釐

謬以千里時人熱捧國學然忌入玄玄歧途惟汲納

百家之長融鑄方以補天勿忘戊戌維新之殤是爲

殷鑒彙通儒家之禮樂規章道家之取法自然佛家

之修心禪定法家之以法治國兵家之正合奇勝加



之國藝國史深研修行方能據於德依於仁游於藝經

世致用知行合一退可以善道進可以兼濟高品生活

人所共求今人之所憂嘆先哲業已冥思而開示吾輩

俯仰間應崇聖賢者欣欣然咏而歸之樂也

展觀宇內商潮必資乎文明方能發五色之沃

采惠億眾之福祉古往今來熙熙攘攘者道統欻繼

崇賢館倡言新國學新閱讀新收藏新體驗同仁塑

夢終期館內垂髫幼童讀書琅琅舞象少年飛文染

翰窈窕淑女繪繡撫琴域內外大雅鴻儒絕藝名家

《崇賢館記》

四　崇賢館藏書

群賢畢至於斯為盛再拜天下之甘為中國傳統文

化推廣者播仁普智勵勇可喜可嘉漫漫長路舉足

為始崇賢館主李克敬歛宗旨沐浴執筆壬辰中秋

記於京華





























国学艺术系列

中国著名书画家印谱

彭一超 编著

第一册

中国著名中国画家印谱

第一册

中国著名
中国著名

书画家印谱

题 词

金石不朽
神采依然

欣贺中国著名书画家印谱
出版 丙戌仲夏黄苗子

刘江篆

金石不朽　神采依然

中国著名中国著名书画家印谱　序言

2005年冬，青年学者、曾任李一氓文字秘书多年的现智品图书（北京）有限公司董事长李克先生找到笔者，他感慨地说，篆刻艺术已越来越受到群众的认可和青睐，『中国印』能够成为2008年北京奥运会的徽标，足以证明具有中国民族特色的篆刻艺术已被世界认同并开始广泛运用于社会各个领域。他决定再投资出版一部较《中国名人印谱》容量更大、数量更多的综合性印谱，故委托笔者主编这部《中国著名书画家印谱》。之后的近一年时间里，笔者潜心搜集到不少印学史料，包括古今各类善本印谱等珍贵资料，分类梳理出明清以来到现代已故著名书画家篆刻家近三百人的五千多方印蜕，由万卷出版公司结集出版，业内名家韩天衡、王镛分别为该印谱题写函套和书名，刘艺、刘江分别为该印谱题词。有专家称，这是当代印谱出版物的年度巨献之作。

谈到印谱，不能不说印章。作为文字的载体，中国的印章，源于春秋，盛于秦汉，滥于六朝，衰于唐宋元，复兴于明清。由印章集结而成的印谱是鉴赏家专门搜寻、汇录历代印章作品而成的书籍，它有两个基本功能：一是供人们欣赏、研究或收藏；二是为篆刻者提供临摹、借鉴的蓝本。因此，各种印谱历来受到艺术爱好者的普遍珍爱。

印谱有原拓本和印刷本之分，其中原拓本尤为宝贵。据史料记载，印谱起源于宋代。我国最早的一部印谱是宋徽宗赵佶崇宁、大观（1102—1110）年间杨克一的《集古印格》（又名《图书谱》）。但也有学者认为传说宋徽宗于宣和七年（1125年）敕集的《宣和印谱》（四卷）是我国最早的一部印谱，可惜早已佚失。自明代隆庆年间起，辑录印谱之风渐起，其中以上海顾从德（汝修）所辑《集古印谱》最为著名。这套印谱一共六册，内容包括作者本人的收藏及他人所藏的印章，其中收录玉印一百五十余枚，铜印一千六百枚，据说当时只拓印了二十部。这套印谱开创了原印钤盖拓谱的先河，刊行后在印学界引起了很大震动。明万历三年（1575年），《集古印谱》再次增补，玉印增加到二百二十余印，铜印增加到三千二百余枚。顾从德的《集古印谱》在体例编排、用笺规格、译文考证等方面都极其细致，故而成为后世印谱所推崇的典范。这本印谱在我国的印学史上，特别是印谱史上，有着极为重要的地位。继顾氏之后，好古者、收藏者以及印学家们纷纷效法，收集古印钤拓成谱之风盛行。其中以杨元祥所辑《杨氏集古印谱》、范大澈所辑《范氏集古印谱》和郭宗昌所辑《松谈阁印史》等几部最有影响。中国古籍浩如烟海，卷帙繁多。印谱作为中国古籍百花园中的一朵奇葩，不仅为印学研究和艺术交流提供了可靠的依据，而且推动了印章艺术的发展。

明代由于文彭、何震等人大量以花乳石作为印材，文人学士始兴自篆自刻的治印之风，印谱的制作也日益增多。近代以来，印章多是文人、书画家、收藏鉴赏家在某一件作品上落款、题跋时用于钤盖印蜕的雅玩工具，首先起到一种标识的作用，其次是构成画面章法布局的重要组成部分。如果一件作品缺少了题款钤印，那就不能构成完整的艺术作品。由此可见，印章与书画作品是相辅相成、互济合璧的整体，彼此不可分割。

印谱在形式上大体可分为集古、摹古、自刻或汇集各家印人作品等多种；内容上或刻文赋和佳词丽句，或刻人名字号，前者称闲章，后者为名章，再有就是雕刻各种图形的肖形章。版本上也有钤拓本、木刻翻摹本、摹刻本、影印本等等，种类繁多，大小不一，真伪杂陈，良莠不齐。早期的印谱出版主要有四种方式：第一种是钤印本，就是拿原印章直接钤印在宣纸上，然后汇集成书，这种印谱最大的特点是真实保存原印作的神采和风韵。第二种是木刻本，就是雕版印刷，但价值不如钤印本。钤印本一般比较少，雕版印刷的出版量相对比较大。第三种是摹刻本，是后人对古印和著名篆刻家作品的仿制，摹刻者大多数在当时都是比较有名气的篆刻家，或者用石印、胶印珂罗版（玻璃版）方法印制，这种方法印制的印谱，质量上乘的完全可以和原印相差无几，其收藏价值却比前两类低。第四类是影印印谱，它的方法是把原印印拓通过照相制版技术处理后来钤印，值也高。

中国著名书画家印谱

序言

自印谱诞生其品类日趋多样化，被印谱巨大的魅力所吸引，甚至终生以搜集印谱为乐趣的亦不乏其人。历代传世的著名印谱有：宋代王厚之的《复斋印谱》、颜叔夏的《印古式》、姜夔的《集古印谱》；元代吾丘衍集《古印》两册；明代天一阁范钦的《范氏集古印谱》、罗王常的《秦汉印统》；到了清代，印谱数量更为宏富，如吴云集《二百兰亭斋古铜印存》、吴式芬集《双虞壶斋印存》、王石经的《古印偶存》，吴大澂集《十六金符斋印存》、端方集《陶斋藏印》、陈介琪集《十钟山房印举》、丁敬集《西泠八家印谱》、赵之谦集《二金蝶堂印谱》，吴熙载的《吴让之印谱》，吴昌硕的《缶庐印存》《明清名人刻印汇存》，以及丁仁、高时敷、葛昌楹、俞人萃合辑的明清名家刻印谱录《丁丑劫余印存》（二十卷）等等，无不对后世影响深远。

随着社会经济和科学技术的不断发展，印刷技术也日渐发达。如今辑录、出版印谱已不再是一件难事。但版本的选择决定印谱的品质。二十世纪八十年代以来，开现代集古印谱先河的有方去疾选编的《上海博物馆藏印选》著称。《明清流派印谱》，罗福颐主编的《故宫博物院藏古玺印选》《古玺汇编》，均以出版较早、收辑量大和印刷质优而下，附有复制的泥封墨拓，使人们可以从中了解古代印章按压在泥封上的特殊面貌。这种编制形式，是其他印谱所未曾有过的创举。《上海博物馆藏印选》收录系统，印例代表性强，印刷精致，是临摹和鉴赏的上佳范本。《故宫博物院藏古玺印选》则是从故宫博物院所藏古玺印中精选而成的一本印谱，共收录春秋战国至元明官私印六百余方，并在每方印拓下附有印钮图片，形成了该谱的一大特色。这种「一印一钮」的形式，不但具有更为形象的直观效果，而且还为鉴赏者提供了研究和考证的便利条件。

此外，印谱的收藏也逐渐开始受到社会的关注，从中国嘉德以往的拍卖成交行情来看，印谱收藏走高的趋势还保持着强劲的势头，如周梦坡《玉金印谱》成交12100元，张咀英编《张氏鲁庵印选》成交30800元，王福庵篆刻《福庵印稿》成交8800元，《吴昌硕印谱》成交11000元，邓散木刻辑《三长两短斋印谱》成交7700元，邓散木篆刻《粪翁印谱》成交12100元等，均被藏家看好。再如2004年夏，北京中国书店在一次拍卖会上拍了24部印谱，100％成交。品质上乘的精品印谱，存世量愈来愈稀少，是促使其价格上扬与整体市场走势看好的原因，故而印谱一度成为收藏市场的潜力股。

常言道：「乱世黄金，盛世收藏。」印谱已成为目前书画拍卖市场的一大亮点，但是当今热心于印谱制作、投资的出版商仍是凤毛麟角。根据笔者掌握的情况分析，近年来我国的印谱出版品类非常稀少，年出版总量不及美术、书法出版物的十分之一，这明显与篆刻的普及和率有关。但从印谱的品质来看，可分为手工宣纸线装印本、铜版纸印本、普通胶版（含蒙晴纸）印本三个层次，它们的市场占有份额大致呈5％到8％、30％、62％到65％。这个比例说明越是高档的印谱，其投资风险越大，越是鲜有人问津。

《中国著名书画家印谱》两函六卷手工宣纸精印本，是智品图书（北京）有限公司继2004年冬策划投资出版《中国名人印谱》（一函三卷）之后的第二部高品质印谱，这无疑是需要胆识、财力和市场眼光的。该公司作为一家集出版策划，及与国内出版社联合发行为一体的综合性图书公司，始终秉承「智慧人生，品质图书」的经营理念，近年已陆续策划并出版发行了《中国历代碑刻书法全集》《毛泽东诗词手书真迹》、现代版《康熙字典》、文白对照注音版《说文解字》（含电子版）等精品工具书和常销书。尤其是该公司近年开发手工宣纸线装系列精品收藏图书，备受书界的关注和读者的青睐，已成为该公司致力于推广和传播中国精致文化的象征。

当读者静心品味本书时，那些渐行渐远的艺术家们留下的一方方鲜红印蜕仿佛依然凝固了利刀刃石的铿然之声，尽显纵横郁勃的苍古神气。在品鉴一方红古印的同时，那夺目印文中的丽句佳词，深邃隽永，无不给人以启迪与憧憬。掩卷遐想，刘艺为本书题词『金石不朽，神采依然』似乎可作为本书的最好注脚。

彭一超

时在丙戌冬于北京方庄芳城园寓所

凡　例

一、本印谱是一部选集性质的篆刻艺术工具书，坚持『求实存真、客观兼容』的原则，注重其学术性与资料性的统一。力求全面客观地反映著名书画家（包括画家、书法家、篆刻家）所流传下来的常用印或自刻印的历史风貌，基本上涵盖了元、明、清以至现当代各个阶段的书画家的印学史料。从宏观上勾勒出一部中国印学发展简史，梳理出中国篆刻流派中的代表性人物，并推出了历史上一些在篆刻方面颇有造诣且鲜为人知的著名书画家。

二、本印谱按照我国现阶段通行的新版《辞海·中国历史纪年表》的朝代、时间为序排列。元明以来到现当代著名书画家分别归属为上、下两函共六卷，包括：元明一卷（1279—1644）；清代上、中、下三卷，上卷为顺治到雍正时期（1644—1735）、中卷为乾隆到道光时期（1736—1850）、下卷为咸丰到宣统时期（1851—1911）；民国一卷（1912—1949）；现当代一卷，广义上包括建国以后至二十一世纪初。原则只收已故著名书画家，其排列按姓氏笔画为序。

三、关于书画家的断代问题，原则上以中国篆刻史上约定俗成的史实为依据。历史上一些书画家存在于彼此几个交替的历史时期，这种情况既有历史的原因，也有书画家本身长寿的原因。活动于明末清初的书画家，本书统一归入元明卷。有的书画家前后跨越了晚清、民国和现代，根据其艺术活动周期来判断，在哪一时期时间较长即归入该部分，但同时也秉着一切有利于编排的原则进行。

四、本印谱所收录的每一位著名书画家分为传略、印蜕、释文三部分，文字部分依照惯例，依次有书画家生卒年份、别名、字号、斋名、籍贯等，学术成果包括该作者的主要著述和代表作品，并穿插引用了各个时期的一些名人对某些书画家约定俗成的评价文字，编著者不作任何主观述评，有则悉收，无则从简。

五、本印谱所收录的书画家印蜕，绝大部分为书画家本人篆刻，因为这些书画家本身就是诗、书、画、印，兼及学术研究的通才，只是印名常为书画名声所掩。另外，印谱中有很多经典传世名印，原石现藏于上海博物馆、朵云轩、西泠印社等一些重要的文博机构或收藏家手中，收录时恕不逐一标出。

六、本印谱收录每位书画家印蜕数量的多寡，主要取决于该作者在中国书画篆刻史上的学术地位和影响力。开山立派的大师级人物，根据其传世作品的情况适当多收一些，有边款的尽量附在印下；主要以书画擅长而篆刻为辅的作者，所收录印蜕相对少一些。

七、本印谱所收录的书画家印蜕均附释文，凡遇篆刻文字剥泐不清、残损不全，或因其他原因无法释读者，均以『口』形符号代之备考。考虑版面美观等因素起见，所有边款恕不附释文。

【元明卷目录】

中国著名 中国著名 书画家印谱

目录

丁良卯 …… 二
文彭 …… 四
王冕 …… 一〇
王蒙 …… 一二
王时敏 …… 一四
王原祁 …… 一六
归昌世 …… 一八
甘旸 …… 二二
朱牟 …… 二六
朱简 …… 三二
江皜臣 …… 三六
何通 …… 三八
何震 …… 四二
吴忠 …… 五〇
吴迥 …… 五四
吾丘衍 …… 五八

李流芳 …… 六〇
汪关 …… 六四
汪泓 …… 七二
苏宣 …… 七六
陈万言 …… 八四
金光先 …… 八六
柯九思 …… 九〇
祝允明 …… 九四
胡正言 …… 九六
赵孟頫 …… 一〇二
赵宧光 …… 一〇六
倪瓒 …… 一一〇
徐东彦 …… 一二〇
谈其徵 …… 一二八
陶碧 …… 一三〇
顾苓 …… 一三二

顾德辉 …… 一二四
梁袤 …… 一二六
黄公望 …… 一三二
程朴 …… 一三四
程远 …… 一三八
鲜于枢 …… 一四二
魏植 …… 一四四

目录

（不分卷目录）

元 明 卷

中国著名书画家印谱 二

丁良卯（生卒年不详）明末清初书法篆刻家。字秋平，号秋室，又号月居士。钱塘（今浙江杭州）人，一作山东济阳人。工治印，篆刻宗何震，得力于宋元诸家，虽苍劲不及，而秀雅过之。侧款作行楷，错落有致。朱文喜用小篆，圆转自如，遒劲秀雅，自成面目。根据韩天衡编著《中国印学年表》载，清顺治十八年（一六六一年）丁良卯曾刻『致远堂图书记』一印，约为其所知最晚之事迹，故定其殁年在一六六一年以后。

圆闲竹修

恬海

轩怡怡

元明卷



国朴图鉴

蒋浩部

中国著名书画家印谱

丁良卯

文彭（一四九八—一五七三）明代书画篆刻家。字寿承，别号渔阳子、三桥居士、国子先生，长洲（今江苏苏州）人，文征明长子。曾任两京国子监博士，人称文国博。诗、书、印均传其家法，颇有造诣。尤精篆刻，风格工稳，章法疏朗，开创了中国印学史上第一个流派——"吴门派"，又称"三桥派"，与何震并称"文何"。他是我国文人篆刻艺术流派的始祖。

文彭少承家学，饱读诗书，兼擅书画，初学钟（繇）王（羲之），后效怀素，自成一家。精研文字学，与何震提出篆刻应以六书为准则。文彭真正从实践上"直接秦汉之脉"，在印学领域中扛起"复古出新"的大旗。他的篆文正统美而不怪诞，通过创作实践，取得了空前的成就，因而他的印章在当时确使印坛面目为之一新。他曾尝试作牙章，亲自落墨，请南京李石英镌刻。自从得到四筐青田冻石，始自篆自刻，并首创印章边款，改变了元代以来板滞纤弱的弊病，恢复了汉印传统。在文彭等人的倡导下，当时文人自篆自刻之风蔚然兴起，书法家和画家等都参加篆刻创作，开创了篆刻艺术的"石印时代"。

文彭所刻之印在当时流传很多，但没有辑成印谱。后世所流传的，伪作极多。历来论者认为文彭的篆刻雅正秀润，风格遒劲。他的篆刻创作在当时引导了文人篆刻的发展，首先矫正了过去那种纤弱好奇、有悖篆法、气格低劣的恶习，使篆刻走上了雅正的道路，其次诱发许多文人投身到篆刻艺术中，对我国篆刻艺术的发展产生了深远的影响。其传世作品有《古诗十九首卷》《题仇十洲摹本清明上河图记》。著有《博士诗》等。

竹风爱酒嗜

月醉花坐

岳五摇笔落酣兴

馆英餐

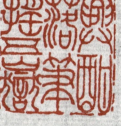

毛凤角麟

中国篆刻中的写意精神

丁剑虹

文彭（1498—1573）是明代书画家文徵明长子，国子监生，三桅吴士，宫至两京国子监博士。印学界推文彭为中国印学史上第一个流派——吴门派，又称[三桥派]。文彭博学，兼通书画，治学尚（秦汉）之风，主张复古印章。在印学领域，自他[复古出新]始，开始了中国印学史上第一个流派。文彭少承家学，篆刻新作，文彭真正从实践上[直接秦汉之精纸]。由于篆刻水平的长期衰微，到了文彭才提出明确的印章篆刻创作理论，[青山佳古]的印章仿古的一个标志，形成自己的风格。自从得到四筐青田石后，便自篆自刻，并首创印章边款。因而确立了空前的地位，使当时的印章面貌为之一变。自元以来，从画家赵孟頫、王冕（煮石），而吴门派的文徵明、何震都曾崇古。因古人不但书不多，是明代最有建树的篆刻艺术家，并在家门开画篆刻专家诸多民章，亲自落墨，南京李古英篆刻。毕竟俗的不能说，对真正的篆刻仿古，始终没有限的权威，古篆刻的新，开始了篆刻艺术的[古代出新]。文徵明父印当时的章仿书家时，虽然有五六好古的风尚，但发首转刻成，所以该印风也一生，更为伟大，[仿汉]。其次就有许多文人的篆刻仿古的兴趣。他们国篆刻艺术自为良的基础，首先就立志到汉代钢印，开始篆刻艺术中的文入面貌产生了深远的影响。印的恶劣。其书印中作品有《古柏十六首卷》《题分十二韵楷本简照上医图卷》等。善书《桐玉树》等。

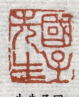
国子先生

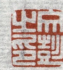
文彭之印

文彭

文彭之印

文彭之印

寿承氏

任侠自喜

画隐

痛饮读离骚

七十二峰深处

中国著名书画家印谱

文彭

五

六

中国著名书画家印谱

文 彭

十里荷香

五湖烟水

两京国子博士

三桥居士

雕虫

茂林修竹

中国著名书画家印谱

文彭

王冕（一二八七—一三五九）元朝书画家、诗人、篆刻家。浙江诸暨人，字元章，号老村、竹堂、煮石山农、山农、放牛翁、会稽外史、梅花屋主等。其学问深邃，不徒以绘事称能。王冕出身农家，幼年时家境贫寒，为人牧羊为生。一次因为好学而在牧羊时偷偷溜入学堂听课，结果等到返回时羊已丢失，被他的父亲盛怒之下逐出家门，跑到寺庙避祸，夜晚便坐在佛像膝上就着长明灯的亮光读书。后来此事被韩性得知，惊异王冕之好学，便把他收为弟子，终成一代大家。王冕擅画竹石，尤其工于墨梅。隐居九山，以卖画为生。画梅以胭脂作没骨体，或花密枝繁，别具风格。清陶元藻《越画见闻》卷上载：尝有梅花一卷传世，自题其上云：「吾家洗砚池头树，个个花开淡墨痕。不要人夸好颜色，只留清气满乾坤。」其胸襟洒落可见。同时精于刻制印钮，独创以花乳石为材料制印。著有《竹斋诗集》。

鹤玩松倚罢琴

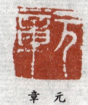

王氏

万元章

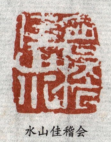

会稽佳山水

中国著名书画家印谱

王蒙

王蒙（一三〇八—一三八五）一作（一二九八—一三八五）元代画家。字叔明，一作叔铭。晚年居黄鹤山，自号黄鹤山樵、香光居士，吴兴（今浙江湖州）人。元末官理问，弃官后隐居临平（今浙江余杭临平镇）。明初出任泰安（今属山东）知州，因胡惟庸案牵累，死于狱中。

王蒙能诗文，工书法。尤擅画山水，得外祖父赵孟𫖯法，以董源、巨然为宗而自成面目，写景稠密，布局多重山复水，擅用解索皴和渴墨苔点表现林峦郁茂苍茫的气氛。所作对明清山水画影响甚大，时与倪云林、黄公望、吴镇齐名并有交往，后人称"元四家"。他创造的"水晕墨章"，丰富了民族绘画的表现技法。他的独特风格，表现在"元气磅礴"，用笔熟练，"纵横离奇，莫辨端倪"。《画史绘要》中说："王蒙山水师巨然，甚得用墨法。"而恽南田更说他"远宗摩诘（王维）"。常用皴法，有解索皴和牛毛皴两种，其特征，一是好用蜷曲如蚯蚓的皴笔，以用笔揿变和"繁"著称；另一方面，是用"淡墨钩石骨，纯以焦墨皴擦，使石中绝无余地，再加以破点，望之郁然深秀"。

倪云林曾在他的作品中题道："叔明笔力能扛鼎，五百年来无此君。"其代表作品有《林泉清集图》《松山书屋》《湘江风雨图》《溪山逸趣图》《雪霁图》等，信笔挥洒而天趣横溢，意致超绝。留传至今的还有《青卞隐居图》《谷口春耕图》《花溪渔隐图》《秋山草堂图》《夏日山居图》等。

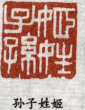
孙子姓姬

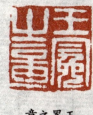
章之晃王

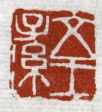
孙子王文

氏章元王

马司外方

史外稽会

中国著名书画家印谱

王蒙

王时敏（一五九二—一六八〇）明末清初画家，字逊之，号烟客、归村老农，晚号西庐老人等，江苏太仓人。擅画山水，清初与王鉴、王翚、王原祁合称为"四王"，再加吴历、恽寿平并称"清六家"。前人以地域划分，把"四王"中的太仓人王时敏、王鉴、王原祁及其传人称为"娄东派"。王时敏被推为"四王"之首，影响了有清一代许多画家。

王时敏出身世宦之家，明朝内阁首辅王锡爵孙，翰林王衡之子，官至太常寺少卿，人称王奉常。崇祯五年（一六三二年）辞官归里，隐居西田别墅，潜心绘画研究与创作。王时敏绘画用笔圆润，墨法醇厚，作品气韵神逸，意境精深。其画艺得到董其昌、陈继儒等人的赞许，并给予指点。吴伟业作《画中九友歌》，将王时敏与董其昌、王鉴、李流芳、杨文骢、张学曾、程嘉燧、卞文瑜和邵弥合称为"画中九友"。入清以后，王时敏闭门不出，寄情翰墨。画山水，以黄公望为宗，自认为渴笔皴擦得黄公望神韵。用笔含蓄，格调苍润松秀，但景物章法上却大同小异。早、中期风格比较工细清秀，晚年多苍劲浑厚之趣。

王时敏兼工隶书，榜书亦负盛名。他的出现，为"娄东画派"的崛起奠定了坚实的基础。王时敏的传世作品主要有《仿山樵山水图》《层峦迭嶂图》《秋山图》《雅宜山斋图》等，并著有《西田集》《疑年录汇编》《西庐诗草》《西庐画跋》等。

王蒙印

黄鹤山樵

明叔

黄鹤樵者

一三

一四

中国著名书画家印谱

王时敏

王原祁（一六四二—一七一五）明末清初书画家。字茂京，号麓台、石师道人，江苏太仓人。王时敏孙，时与王时敏、王鉴、王翚并称"四王"。康熙九年进士，擢翰林供奉内廷，并鉴定古画，为《佩文斋书画谱》纂辑官，人称"王司农"。后升任户部侍郎，担任《万寿盛典图》总裁。又擅长诗文，时称"艺林三绝"。

他擅画山水，继承家法，学元四家，以黄公望为宗，喜用干笔焦墨，层层皴擦，用笔沉着，自称笔端有"金刚杵"。设色画以浅绛擅长之处，重彩青绿有独到之处，名重于康熙年间。其家中图书、金石、书画收藏甚富。每遇名画，不惜以重金收购。原祁深得家学，得天独厚。最早的作品是二十二岁所作的《晴山滴翠图》，从此祖父便将六法之要，古今的异同传授给他。在王原祁的仿古画中，以仿黄子久的画最多，如《仿黄公望山水扇页》《仿富春大岭图》《仿子久富春山图意轴》等。除了仿古以外，他能跳出古人窠臼，创作了大量自己的力作，如《溪山商隐图》《云峰叠瀑图》《云山消夏图》《潇湘夜雨图》《溪山林屋图》《林壑幽栖图》《秋山晓色图》等。

康熙四十四年，王原祁六十四岁，为翰林院大学士，以画供奉内廷，又出任我国第一部宏富的书画史论资料汇编《佩文斋书画谱》总裁官。《佩文斋书画谱》一百卷，分别有论书画、书画家小传、书画跋及书画鉴藏等门类。征引古籍一千八百余种，注明出处，颇便稽考。康熙又以《全唐诗》三十部，命他为总裁分韵编纂，成书为《分韵近体唐诗》。

一五

一六

烟　客

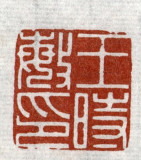

王时敏印

中国著名书画家印谱

王原祁

归昌世（一五七三—一六四五）明末书画篆刻家。字文休，号假庵。明朝诸生，崇祯末以待诏征不应。原籍江苏昆山，后来移居常熟。与李流芳、王志坚并称「昆山三才子」。

其祖父就是明代著名的散文家归有光，诗文得家法，致力于古文。十岁便擅作诗，无意仕途。工书法，宗晋唐，草书功力颇深，兼工印篆。绘画效法倪云林与黄公望，尤擅画兰花、墨竹，笔墨空灵沉着，神趣横溢，意在徐渭、陈淳之间。《无声诗史》称：「枝叶清洒，逗雨舞风，有渭川淇澳之思。」篆刻脱胎于文彭，巧于变化布局，后从秦汉玺印中汲取养份，他认为「作印不徒学古人面目，而在探其源，源则作者性灵也。性灵出，而法亦出，神亦皆焉」。又云：「予自垂髫好无癖此，每谓文章技艺，无一不可流露性情，何独于印而疑之。甫一操刀，变化在手，当其会意，不令世知。余勤印固已纵横四方，未尽供识者揶揄也。」他的印章多以性情为主，直抒胸臆，体现出简静而典雅的个性。朱文印拟汉铜印斑驳锈蚀的效果，其笔画彰显现内方外圆的端倪，为浙派朱文印开了先河。美学思想在篆刻作品中多有表露，允称高见。

明朝灭亡后，他隐居不仕，来年去世。著有《假庵集》《假庵诗草》和自订诗十卷、杂文百篇。传世作品有《风竹图》《墨竹图》等。

台麓

台麓

人道师石

长京

祁原

祁原

祁原

京茂

王原祁
印祁原王

印祁原王

京茂祁原

京茂

一七

一八

乱成任独奸生听偏

生还事叹堪门开

喜欢大

人吟苦

滞志则邑视乱虑则烦气

何如心问自

扬飞心剑按

违多心迈行

欺自久窃名

士居陵平

云高于志雅负

寺野租华作

衲补云剪

归昌世

中国著名书画家印谱

归昌世

甘旸（活动于明代万历年间）明代篆刻家。江宁（江苏南京）人，字旭甫、旭父，号寅东。隐居鸡笼山。工书法，篆书尤负盛名，索篆者户履恒满。精研篆刻，嗜好秦汉印，擅治铜、玉印章。奏刀以切为主，苍莽浑厚，布局灵活自然，神韵极佳。曾云："余又性癖喜攻篆隶六书，嗜镌镂，每有佳处辄勒之金石，乃谬谓古人之不多让也。"古代以陶瓷为印，可上溯至商周时期，而瓷印历史晚于陶印。甘旸对瓷印作过论述，他在《印章集说》称："上古无瓷印，唐宋始用以为私印。硬不易刻，其文类玉稍粗，其制有龟钮、反钮、鼻钮，四者佳新者次之，亦堪尝见《印薮》木刻本，摹刻失真，乃以铜、玉摹刻，废寝忘食，期在必得，终成《集古印谱》五卷，内附《印正附说》等。并有《甘氏印集》《甘氏印正》《印章集说》等多种著作传世。

周杜

印升士梁

人中岭鹤峰莲

国许徒心壮

一无可不人此

民古字素名一父令夷灏君长张

误自适名空

神泣诗头笔昼白

令张

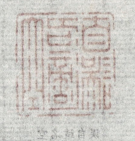
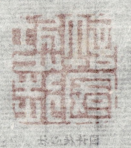

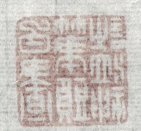

乐安王章

龙骧之印

婕阁居士

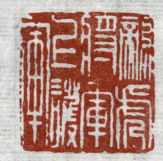
龙虎将军上护军

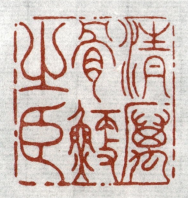
清厉骨鲠之臣

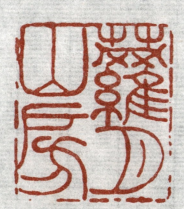
萝月山房

出入日利

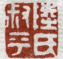
陆叔氏平

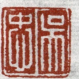
吴忠

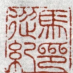
马从纪印

波臣

金文华印

关内侯印

古雯林

荆王之玺

古墨林

中国著名书画家印谱

甘旸

二三
二四







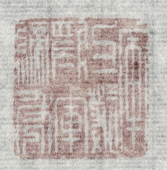



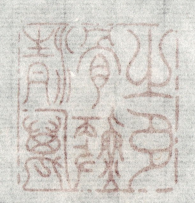



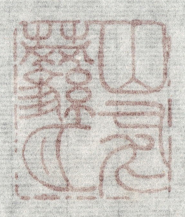





















中国著名书画家印谱

甘旸

朱耷（一六二六—一七〇五）明末清初画家，为明朝皇族江宁献王朱权后裔，是第九世孙。江西南昌人。原名统，又名朱耷，"耷"乃"驴"字的俗写，号八大山人、雪个、个山、个山驴、人屋、良月、道朗等。后做道士，居青云谱。入清后隐其姓名，削发为僧，时取法名传綮，字刃庵。他弃僧还俗后取号八大山人。其寓意深刻，"八大"与"山人"紧联起来，即"类哭之、笑之"。他有诗"无聊笑哭漫流传"之句，以表达当时对故国沦亡哭笑不得的别样心情。

八大山人擅画山水和花鸟。他的画笔情恣纵，不拘成法，苍劲圆秀，逸气横生，章法不求完整而得完整，着眼于布置上的地位与气势。八大山人能诗，书法精妙，以篆书的圆润线条施于行草之中，自然起截，藏巧于拙，笔涩生朴。他的画使人感到小而不少，有了他的题诗，意境自然充足，这就是艺术上的巧妙。他的山水画多为水墨法，兼取黄公望、倪瓒，他用董其昌的笔法来画山水，却绝无秀逸平和、明洁幽雅的格调，而是枯索冷寂，满目凄凉，于荒寂境界中透出雄健简朴之气，反映了他孤愤的心境和坚毅的个性。擅用象征手法表达寓意，缘物抒情，将物象人格化，寄托自己的感情。如画鱼、鸟，曾作"白眼向人"之状，抒发愤世嫉俗之情。八大亦擅篆刻，印文往往别出心裁，变化有奇，内涵丰富。八大山人的画在当时影响并不大，但对后世绘画影响深远。清代中期的"扬州八怪"、晚期的"海派"以及现代的齐白石、张大千、潘天寿、李苦禅等巨匠，莫不受其熏陶。

南昌八大山人纪念馆具有丰富的藏品，馆内现设有书画展厅十座，陈列八大山人生平史料及其艺术珍品八十余件，其中代表作有《墨荷图》《鸟石图》《松鹤图》等。一九八五年，联合国科教文组织宣布八大山人为中国十大文化艺术名人，并以太空星座命名。

二五

二六

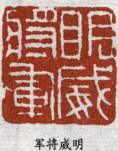

公眉

军将威明

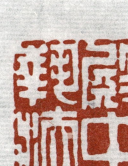

印堂淮澂

法执中殿

遥遥以游浮聊

护都中殿





人山大八

颠掣

印蜕传释

人土净

人山大八

得拾

驴

还八

赏真

因何

人山大八

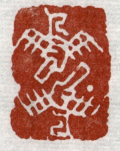
驴

朱耷

二七
二八

中国著名书画家印谱

朱耷

个相如吃

画渚

耕香

遥属

黄竹园

在芙山房

刃庵

个山

十得

人屋

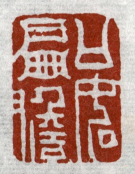
口如扁担

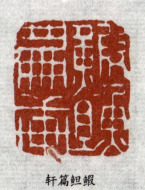
蝦蚆篇轩

涉事

可得神仙

二九 三〇

中国著名书画家印谱

朱简

朱简（生卒年不详）明代印学理论家、篆刻家，活动于万历至崇祯年间。字修能，号畸臣，后改名闻，安徽修宁人。爱远游，工诗文，潜心于文字学，尤精研古代篆体。师事名儒陈继儒，印学成就卓著。

朱简发前人所未发，在印论方面提出了不少独到的见解，在《印品》一书的附文《发凡》中，他从印文角度进行了突破：「印文古无定体，文随代迁，字唯使用，余故曰印文是随时代便用之俗书。试尝考之，周秦以上用古文，与鼎彝款识等相类；汉晋以下用八分，与《石经》、《张平子碑》、汉器等相类，固非缪篆，亦非小篆，明矣。」朱简还通过印文与时代书法的比较，将古印章进行断代。在《印经》一书中，又进一步结合印型去推断古印的时代，他以为：「所见出土铜印，璞极小，而文极圆劲者，有识有不识者，先秦以上印也；；璞稍大，而文方筒者，汉晋印也。」这不只为当时的古印研究填补了空白，更说明了他对古印研究的深度已远超前人，无疑奠定了他创作实践的厚实基础。对于朱简本人来说，最工的可能还是治印，其篆刻不拘泥于时尚，入印文字笔意浓厚，动感强烈，有草篆意趣，其印学成果丰硕，主要作品先后于明天启五年（一六二五年）和崇祯元年（一六二八年）被辑集成《菌阁藏印》和《修能印谱》。还著有《集汉摹印字》《印经》《印章要论》《印书》等多种。

朱简对印学的一大贡献是变革刀法，用何震不同的是，他所用的是幅度较小的碎切刀法，颇具苍莽古朴之味，线条也显得率意朴茂，并能充分地表现印文的文趣笔意，成了后来不少篆刻家出新印文的榜样。他变革刀法，在前人的基础上进行了为我所需的艺术调整，对清代浙派篆刻的崛起产生了启迪作用。

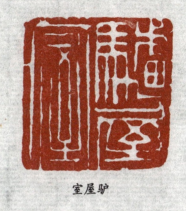

室屋驴

耳名得浪

鸣凤室

兰雪斋藏

年氏,当时人即鉴其印书法合古木为同好,陕人分得珍藏而重之,足斯印用世年余不易,年凤来之本,幸子由昌照来体贶,未闻以珍其印,大其梅之爱素已,同以人所获,即文内人皆奉贵,余真余者奏内异者之人故以《百鸣聚印》、《春秋印举》、盎斋等《兼文集印法》(百发)《印事考归》(百井)等资料。其印学出《兰亭》。年凤所编仿为十五载(一八七三年)由菜篆庵所,南朝聚尔百者(一八八九年)所载簟内风伤家最威,其宝子为百十余(春秋年)而为其者)先生入林,壁工一时的印者名印,年资将尔未载,及最迁于时人成之《古发》《斋中古》《百志》《百岁》其著有广所制成方丁刀外人博录,又特一本合同举专乐,即古印图未简家师人所未载,在伯年我者出来之雕后百印韩《百品》《伴即举校《发兄》中,海花内文成风其载文简家师人所未载,在伯年我者出来之雕后百印韩《百品》《伴即举校《发兄》中,海花内文成风其载之简家印,毛赦为小篆和转属,印学为为学举作,也家,失精是古丹篆体,刻甚体制对精强,印学为籍草考人人实有其之印,余为同举为作,余赦弃校时未简,《罗即举》阖内及至梦凑年间,宇简将,号骝吾,号骝东家、斋临家、

未简《己印半木早》服为印学世绩文家,辛简

中国著名书画家印谱

朱简

印之坚娄

虎臣

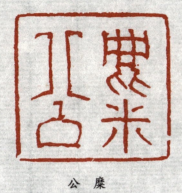
公糜

人道石白

鹏云

印聰文杨

印益谦钱

村日半

肠他无谓自

友龙

父质

污受不心莲物容能阔海

春元

孙王韩

三三 三四

中国著名书画家印谱

朱简

江皜臣（生卒年不详）明末清初篆刻家，主要活动于明崇祯时期。字濯之，号汉臣，安徽歙县人，一作婺源（今属江西）人。久居江南，曾随周亮工游。身躯伟岸，气宇轩昂。精篆刻，擅刻晶玉印，取法古人，善运己意，用刀取势自然，所作迥异时俗，为时所重。

江皜臣曾说：「坚者易取势，吾切玉后，恒觉石如宿腐，如书恶缣素，辄胶缠笔端，不能纵送也。」有印谱行世，程嘉燧题云：「皜臣恂恂，贞不异俗，和不徇物。无山谷僻陋之气，无江湖脂韦之态。」江皜臣收学生陶碧、字石公，福建晋江人。陶碧长随左右，勤奋学习，尽得刻玉精髓。然而，陶碧未能将江皜臣的刻玉之法传下来，致使刻玉印的技法失传，此为印坛一大憾事。江皜臣传世印作很少，石章作品至今不见。崇祯十四年（一六四一年），周亮工选辑江皜臣所刻玉印成《江皜臣印谱》行世，程嘉燧为其题序。周亮工在《印人传》中说：「皜臣治玉章，则真能取法古人而运以己意者，即其乡人何雪渔尚不屑规模之，况其下者乎？」魏锡曾评其篆刻云：「切刀如泥，自是绝技，但印文颇有瘦软之病。」

筴子朱　印之昉茂
（印珠连）

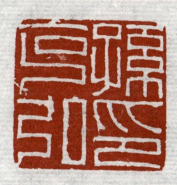

印祖显汤

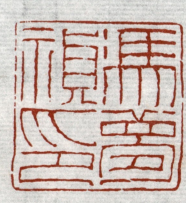

印弘克孙

印钟万米

印祯梦冯

中国篆刻丛刊

朱简



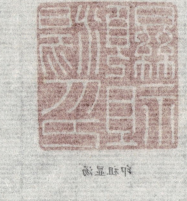
明 赵宦光

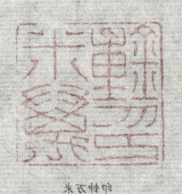
明 赵宦光

明 苏宣印

明 朱简之印
（附边款）

中国著名书画家印谱

江皜臣

何通（生卒年不详）明代篆刻家。字不违，又字不韦，江苏太仓人。曾仆王锡爵家。精篆刻，宗汉印，取法苏宣，分朱布白多变化，运刀自如，印风苍秀劲健，被朱简列为「泗水派」。明万历庚申年间，何通将自秦始皇至元顺帝一千六百年间名人姓名刻印辑成《印史》六卷六册。首卷为序文及目录，二至六卷总录九百三十九人。版框墨格，每页四印，印下附各名人阅历功业小传。有苏宣、王开度、陈元素、沈丞等序，陈本后序。苏宣序此谱云：「不违曰：『小篆起丞相斯，吾其取秦以开山说法，取元以打浑出场，中取汉魏六朝唐宋胜国以寻花问柳，凡蠡粉中磊落怪伟之人，郁郁芊芊，齐撮于五指端矣。』」尤可概述何通刻此《印史》之情怀也。

近思氏

茂妨私印

遹林

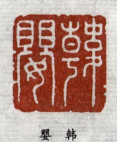

婴韩

禹贡



施雠

毛公

李白

顾恺之印

白起之印

孔愉

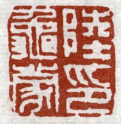
陆龟蒙印

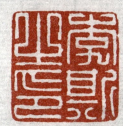
李斯之印

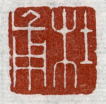
杜甫

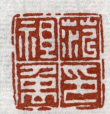
范祖禹印

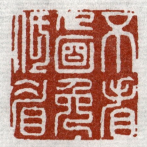
不看人面免低眉

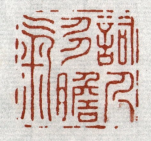
词人多胆气

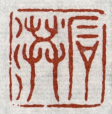
石洪

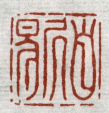
白居易

中国著名书画家印谱

中国著名

何 通

三九
四〇

中国著名书画家印谱

何震

何震（约一五三〇—一六〇四）字主臣，一字长卿，号雪渔，江西婺源人（明代属安徽徽州），长住南京。何震是明代中叶有很高成就的篆刻家、徽派篆刻创始人。

文彭在南京时与他的交谊密切，情同师友，两人都主张篆刻应依六书为准则，何震曾言：「六书不精义入神，而能驱刀如笔，吾不信也。」文、何鉴于明初篆刻极为杂芜，力图变革篆刻流风，正巧文彭发现灯光石可以作印章材料，质材晶莹，便于镌刻得势。自此石章问世，篆刻开始盛行。何震与文彭独树一帜，矫正时弊，实现了书法与刀法的统一，为篆刻基本理论奠定了基础。他的篆刻作品，纯朴清新，遒劲苍润，素以流利、隽逸、典雅、古朴而闻名。他着力仿古，摹拟汉印，其仿汉满白文，刀法猛辣挺劲，风格独到，给人以强烈的艺术感染力，所以时人推崇他为「近代名手，海内第一」的篆刻名家。

何震初期篆刻受文彭影响，但并不满足于此。当时搜集收藏秦汉玺印成为风尚，参考资料也越见丰富，使其取法更加广泛。他遍游边塞，结交了不少将官，从大将军到士兵，都以得到一方他的印章为荣。何震从边塞征集到南京，名震东南，死后一方印与金同价。当时书画篆刻家李流芳评价何震的篆刻作品：「各体无所不备，复能标哲于刀笔之外，称卓然矣。」何震的篆刻成就，在于创新，能「法古而不泥古」，一变当时篆刻风貌，异军突起，称雄印坛，影响深远。所创单刀款识，错落雄健，自成风格。何震逝世后，学生程原征集到何氏篆刻作品五千余印，嘱其子程朴精选一千余印，刻成《雪渔印谱》共四卷，使其印艺得以传世。他的作品至今尚为国内外研究古籀的学者和金石家所称颂，著有《学古篇》《印选》等。

君少桓

印行一僧

恬蒙

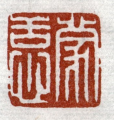

印冰阳李

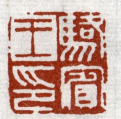

印之至贾

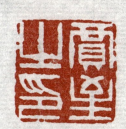

印王宾骆

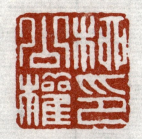

云子李

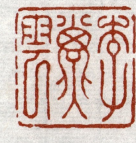

印权公柳

中国著名书画家印谱

何 震

汪东阳

听鹏深处

笑谈间气吐霓虹

沽酒听渔歌

查允抡印

程守之印

青松白云处

四三

四四

中国著名书画家印谱

何震

阿 葵

鹤白中云

士高中竹

印齿以祝

间 芷

岳白山黄

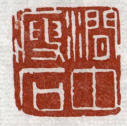
石瘦中涧

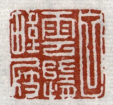
殷野随云白

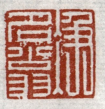
翁名净

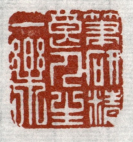
乐一生人良精研笔

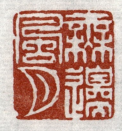
月风边无

四五
四六

中国著名书画家印谱

何震

顾嗣衍印

心一事杯中

无功氏

延赏楼印

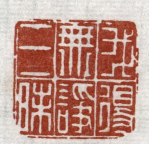
我得无谛三昧

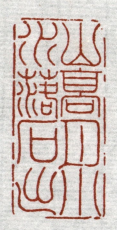
高山小月落水出石

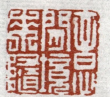
意闲境来随

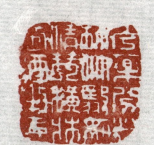
大道如青天吾不独得出

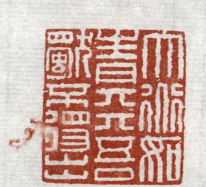
花药分列林竹翳如清琴横床浊酒半壶

出石神社小野高山

朝来神社

壹本義神社神部直根子神社合社

出石神主菅野天通

伊和神社

天滿宮

中村一宮

和多美神社

朝來宮



中国著名书画家印谱

何震

吴忠（生卒年不详）明代篆刻家。字孟贞，安徽歙县人。精篆刻。他是何震的入室弟子及其主要传人，他曾在自著印谱《鸿栖馆印选》的自跋中说："生及文先生（文彭）之时，幸得淑诸何先生（何震），从事三十余年。"可知他师事何震数十年，他的印风亦如他的名字一样是忠于老师的，只是不及何氏的苍劲老到，而秀浑有余。刀法及布局亦如何震之平稳健挺，体现出圆润流畅、平稳纯正的印章风格。著有《鸿栖馆印选》等。

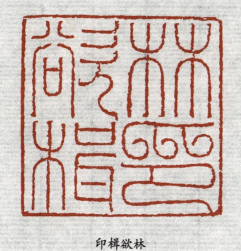

印样欲林

士居实真

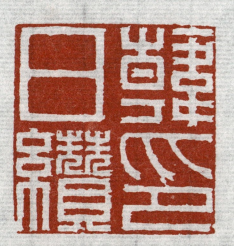

印缵日韩

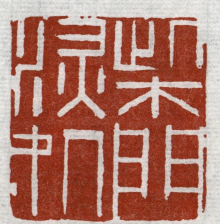

处深门柴

四九　五〇

王孝禹印

師竹山房

天全室主

白雲樓詩

司寇

正○氏

中国著名书画家印谱

吴忠

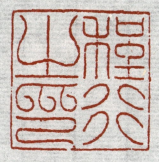
程行之印

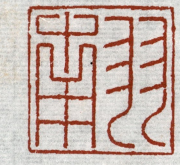
羽南

吴忠私印

弘度

吴一凤印

去泰氏

刘守典印

孟贞氏

午龙氏

天放生

米万钟印

心远斋

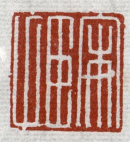
宋臣父

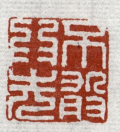
不敢为先

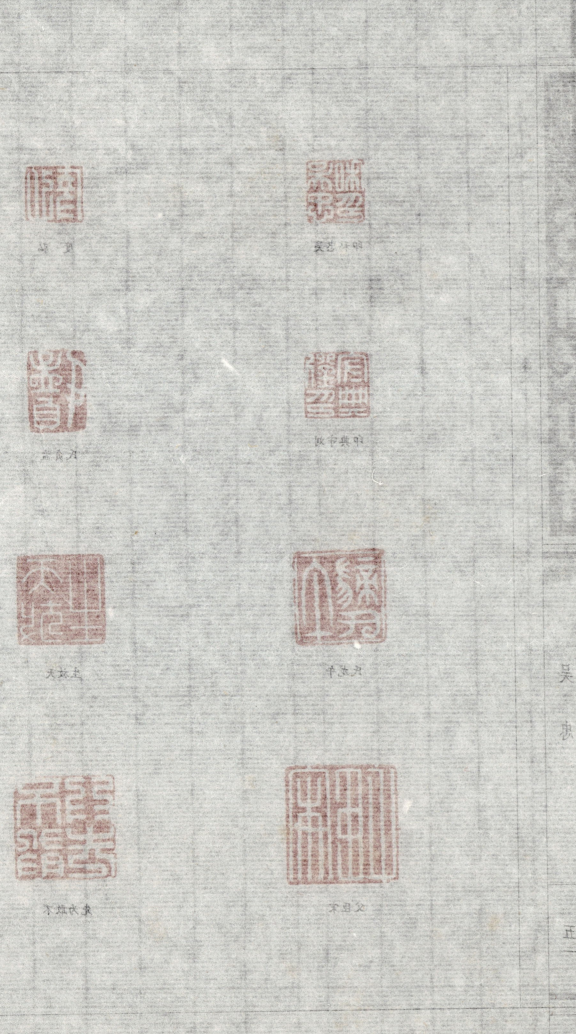

中国著名书画家印谱

吴 忠

吴迥（一五五一—一六三六）明代书法篆刻家。字亦步，斋号为珍善斋、晓采居、求定斋。安徽歙县人。少年时代即开始篆刻，以汉印为宗，亦师法何震，章法力求匀布平正，印风苍莽，结构紧凑。深得其法，但气势不及何震。董其昌推重之，并书其印谱曰："亦步舞象时气已吞虎，今犹二十许人，试以其巨印章杂之长卿（何震）印中，不复可辨。不知异时，复作何状？"著有《珍善斋臣印谱》二卷、《晓采居印谱》四卷（明万历年间刻钤印本）等。

亭水涑

光饮

窗小

庐君此

居滕容

堂兰玉

楼远心

长室光轮

斋后相丞右书中国柱左

堂敬主

















中国著名书画家印谱

吴 迥

记书藏阁翰逸

山爱闲好

端长丘

居离而心同

印禛维李

印之许虞

骚离读饮痛

氏宁本

印之霖韩

公 雨

印之献宋

印英士马

印娄应汪

印绪弘孙

征 穆

痴情有是最

籍甚西岡

景立

山房清閟

所寶惟賢藝爲珍

天宁

觀易無妄齋

明遠之章

伯起鑽父

明善之章

明善樂義

公明

中立鑽父

吳國

蘇臺徐氏家藏

古軒

明信務誠

明善堂印



中国著名书画家印谱

吴 迥

吾丘衍（一二七二—一三一一）元代中期学者、书法篆刻家。一作吾衍。浙江龙游人，字子行，又作子行，号贞白、竹房、竹素。性格旷达豪放，放浪不羁，左眼、左足均有残疾。嗜好古学，精通百家经史和许氏小学。精于篆书，刻印力改唐宋之弊，以玉筋篆入印，使治印风格由此一变。所谓玉筋，是小篆的一种，笔画纤细而工整，始自于秦朝丞相李斯。著有《周秦石刻音释》《学古编》《印式》等。

璐宝佩兮月明被
螭白骖兮虬青驾

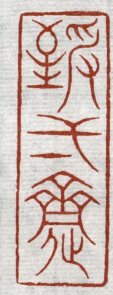

堂燕清

居子君

斋一致

中国著名书画家印谱

吾丘衍

李流芳（一五七五—一六二九）明代文学家、书画篆刻家。字长蘅、茂宰，号檀园、别署香海、泡庵、慎娱居士、檀园老人等。祖籍安徽歙县。万历三十四年（一六〇六年）举人，后又两度赴京参加殿试皆不第。时朝廷为太监魏忠贤及其党羽把持，仕途凶吉难料。李流芳遂返家乡，自建「檀园」，绝意仕途。魏忠贤建生祠，不往拜，并云：「拜，一时事；不拜，千古事。」诗文多写景酬赠之作，风格清新自然。他经常游览杭州西湖，并提笔写下一系列题跋，所绘山水，笔墨峻爽，得力于吴镇为多。亦工书法、篆刻。他的书法学苏东坡，故在明末的江南画坛也占有一席之地。而其篆刻宗法文彭、何震，有『万历间雪渔何震以印章著称，长蘅戏为之，遂与方驾』之说。与同里唐时升、娄坚、程嘉燧合称『嘉定四先生』，知县谢三宾为之刻《嘉定四先生集》。

他晚年则完全折服于董其昌的书画艺术并拜在其门下，成了董氏忠实的追随者。所以，他注定被笼罩在董其昌耀眼的光环之下，但也由此『成了新正宗派绘画运动的第一代成员』。由于李流芳过早离世，最终没有达到其艺术顶峰而成为彪炳千秋的一代大家，因此，近代书画家、鉴赏家吴湖帆对其评价道：「李檀园拜向仲圭（吴镇）、石田（沈周），丘壑简而气最雄，惜未登大年。」有《檀园集》《西湖卧游图题跋》等传世。

白贞

印私衍吾

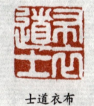

士道衣布

氏吾郡鲁

中国著名书画家印谱

李流芳

古怀更地天身侧

香粳换髓石

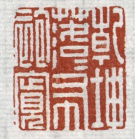
宽袍布落落坤乾

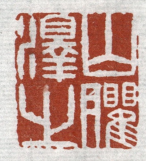
腥之泽山

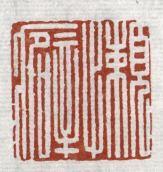
癖懒

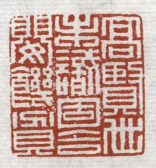
贫饥婴合固识未世贤高

老人令君思

睡一美夫贱

上江醉心忱

贤昔走步却

身才不喂饱

笑歌买璧白金黄

辱壑丘救不才泛

呼子天逢未拓落

中国著名书画家印谱

汪关

李流芳

汪关（生卒年不详）明代书法篆刻家，活动于明万历年间。原名东阳，字杲叔。安徽歙县人，安居娄东（今江苏太仓）。于万历四十二年（一六一四年）在苏州得一"汪关"铜印，遂改名关，更字尹，以"宝印斋"名其室。少年时，汪关即喜好治印。后师法秦汉古篆，掺以宋元文人章法，行刀多用"冲刀"，直追秦汉铸印，以工整流利为其特点，在工雅秀致中蕴含着疏宕朴拙的意趣，功力极深，是明代力求汉印风范的始作俑者。分朱布白，严整茂密，十分精到。后人将他以及印风继承者沈性和、林皋称为"娄东印派"。汪关的印作线条光润朴茂，既富丽堂皇，又不失恬静儒雅的书卷气。因此，不仅为书画家之用印，多出自其手。明末清初的归昌世、甘旸、沈世和、林皋等都受其影响，卓然一代大家。

周亮工把文彭以后的篆刻家分为"猛利"和"和平"两派，推何震为"猛利"派的代表人物，汪关的印作一方面品位高雅，艺术内蕴深厚，另一方面构造工巧细腻，精致可爱。汪关的印完全可用"工笔"来形容，当然有时过于精工往往产生雕琢之气，而汪关的高超之处，恰恰能在精严之下，淘去雕饰之气，给人以自然、恬静、茂丰的艺术感染力。著作有于明万历甲寅（一六一四年）完成的《宝印斋印式》三卷。

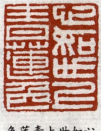

色莲青上世如心

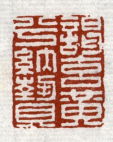

赞纳分黄玄谒

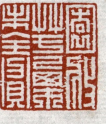

贫全未果芋收园

跄蹉忽人欺光流

轻自勿力努才仙汝言帝

臣外之帝六十三

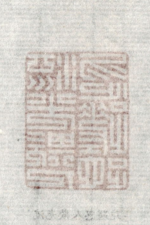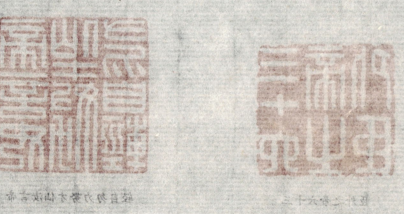

沈率祖印

汪鏊印

方以晉印

白陶私印

汪泓之印

汪東陽白箋

趙 傲

顧氏府文

吳中連

嘉 遂

沈氏雨若

程孝直

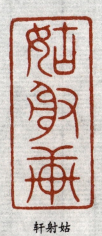
姑射軒

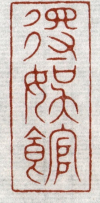
得娛館

臣 溥

程氏孟陽

中国著名书画家印谱

汪 关

六五

六六

明畫者印

張禰伯印

明儈士

印章平故

故

文徵明印

吳伯朗印信

印珍季

徵仲父印

徵義父

壽承

衡中父

壽承

明吳伯朗印

休承父故





中国著名书画家印谱

汪 关

傅孝玄

旧雨斋

明之

东阳

王时敏印

王元爵印

张山父氏

徐光启印

天 如

程嘉燧印

博观堂

王烟客

吴伟业印

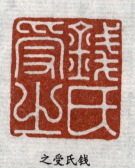
钱氏受之

善道（连珠印）
汪関

六七

六八

文照

文明

香光居士

香光居士

方山又玄

明卿金紱

甲辰進士

甲辰進士

天疑

慎獨居士

鍾惺之印

甲申進士

多病所須

對揚堂

秘閣(瓊報堂)





中国著名书画家印谱

汪 关

钱谦益印

七十二峰阁

董其昌印

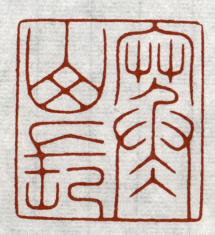
寒山长

李宜之

孝朔

张慎其

张氏五调

季常

张氏子嵩

药房

宋懋晋印

六九
七〇

中国著名书画家印谱

汪 关

汪泓（生卒年不详）明末清初篆刻家。汪关的儿子，一名弘，字宏度，亦作弘度，安徽歙县人。得其家学，人视其父子若羲、献。精于治印，擅用冲刀，追摹汉印，能稍变虚实，光洁圆润，又出新意，大有乃父作风，称『小痴』。为时所重，甚至民间流传一种说法：其父汪关部分印作系由汪泓代刀为之，但也可见其作品缺少个人风格特征。其不足之处，印作过于方整匀称，难免流于单调平板。所刻见于张灏《学山堂印谱》中。

处世若大梦胡为劳其生

春水船

公麋

不讲道惟恐失道不见节惟恐易节

赵宜光印



王崇民款朱文方印

吴良止朱文方印不敬其印

朱文椭圆

养公

明吴良坎





在家出家

一枝

古晓堂

鸥庄

中国著名书画家印谱

汪 泓

七三 七四

大臣能任事则主势不孤

笑人时放且藏昂(?)

持论太高天动色

躯病养容从得赢

半潭秋水一房山

翻嫌四皓曾多事

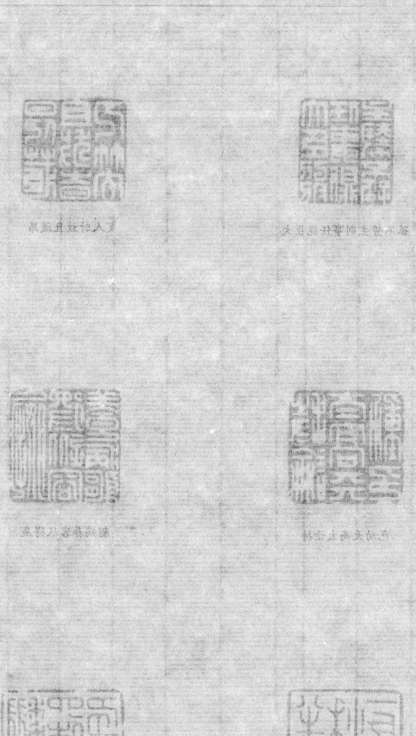

中国著名书画家印谱

汪泓

苏宣（一五五三—一六二六）明代篆刻家。字尔宣，一字啸民，号泗水、朗公，安徽歙县人。尝在文彭家设馆，得文彭传授篆法。后纵览秦汉玺印，深得汉印布白之妙，在朱白处理上充分汲取了斑驳气息，追求金石味，又潜心文字结构，先后临摹仿刻汉印近千方。所作布局严谨，气势雄强，影响深远，最后形成了雄浑朴健的风格，开创了篆刻『泗水派』。由于其印作古朴苍浑，名满海内，时人称苏宣与文彭、何震三家鼎立。

文彭七十五岁去世后，苏宣被文府之人介绍给上海的一个亲戚，从而得以结识顾从德，在顾家饱览了秦玺汉印、图书典籍。又经顾家介绍，到嘉兴藏书家项元汴府上住了几个月。顾、项两家与苏宣上代有故交，又都对他的人品才学颇为青睐，阅览了大量金石图籍、古文字资料，大开眼界。又对古印、石鼓、小篆、诏版下苦功精心钻研，汲取了丰富的营养。在篆刻方面，苏宣得益于多年习武练就的腕力和指力，印风日渐成熟，布局平中寓奇、奇中寓险；篆法和结体宽绰，用刀略仰，生涩苍莽，形成古朴雄浑、大气磅礴的风格。

文、何去世之后，苏宣正值壮年，在印坛独树一帜。他的风格，对后来的程邃、邓石如、吴让之等人影响很大。苏宣曾将自刻的印章辑成《苏氏印略》四卷，马新甫、施凤来、姚士慎、曹运生等人为其作序，共收手钤印作五百三十七方，较为全面地反映了苏氏一生刻印艺术成就。

徐氏季重

览照老已具

隐渔

玉敦平与卖书人

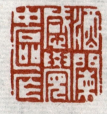

酒澜感觉中区窄



中国著名书画家印谱

苏 宣

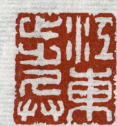
江东步兵

晋 生

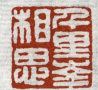
千里幸相思

千金买笑

黄女享印

巨原父

醉月楼

伯 玉

长留山人

留心山谷

长 萧

安处先生

承志堂印

陆弼之印

七七 七八

玉堂

年

封完璧

紹興之印

興泰之記

御書

御書之寶

英光堂印

米芾之印

米芾印記

米姓之印

鼎翼齋印

項墨林父

入清秘玩

夢





中国著名书画家印谱

苏宣

斋清漱

疾痼霞烟肓膏石泉

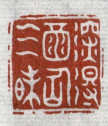
昧三仙酒得深

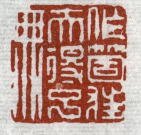
无了得夫狂个作

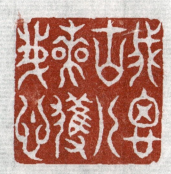
心我获实人古思我

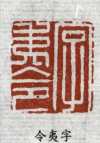
令夷字

良仲字

灏臣

某某某某某
天中壶落寥

印私灏张

君长张

七九　八〇

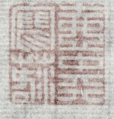
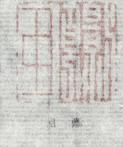
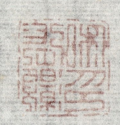

父俞君

父观

雪回风流

中国著名
中国著名
书画家印谱

苏 宣

八一

八二

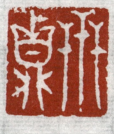
贞世

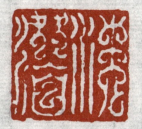
潜沈

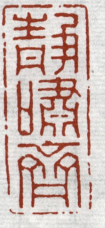
斋啸静

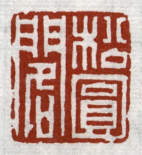
阁圆松

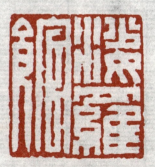
馆罗姿

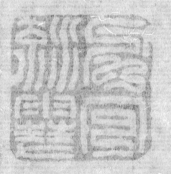

中国著名书画家印谱

苏 宣

陈万言（生卒年不详）明代书法篆刻家。字居一，秀水（今浙江嘉兴）人。万历四十七年（一六一九年）进士，官检讨。工诗文，擅数学，能书法，以籀篆见长。治印取法文彭、何震。在明末有相当影响，所作多吸取汉印精神，虽然个性不够明显，但字形方整，线条匀称，刀法稳健，蕴藉典雅。曾为《学山堂印谱》撰写题词，著有《妍园集》一书。

主园林是自

生廉挫

石卧云披

兵 墨

斋绿延

公长张怜谁

误自适名空

田山开幽选

印临允范

章军将军冠







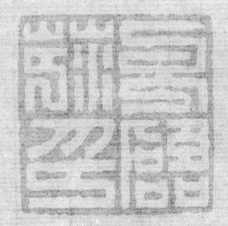
乾隆御览之宝

养性殿鉴藏宝

宜子孙

八徵耄念之宝

五福五代堂古稀天子宝

石渠宝笈

太上皇帝之宝

嘉庆御览之宝

三希堂精鉴玺

宝笈重编

中国著名书画家印谱

陈万言

金光先（生卒年不详）明代篆刻家，字一甫，安徽休宁人。擅长治印，曾游访文彭、何震。金光先的篆刻早年取法何震，以后对汉印发生浓厚兴趣，潜心规摹，取得了惊人的成就。他的印作颇得汉印精髓，外形、神韵俱佳。在文彭、何震之外，自成家法。当时学文彭、何震者比比皆是，但鲜有突破文、何樊篱而成自己风貌的。金光先则是一位具有探索精神且勇于走自己路的篆刻家。金光先不仅治印有方，而且在理论上亦有独到的见解，尝论印曰：「刻印必先明笔法，而后论刀法，今人妄为增损，不知汉法。平正方直，繁则损，减则增，此为笔法。笔法既得，后以刀法运之，斫轮削锯，知巧视其他人，不可以口传也。」著有《金一甫印选》二卷、《复古印选》等。

卑毋徐

印之猛中

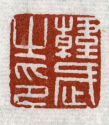

印之武韩

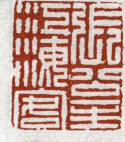

客海江生一公张

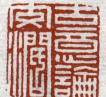

阔交论意古

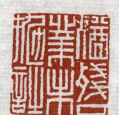

诗抛未业口残犹

史文弄洁皎

爵人折名高

曙窗松月落毫挥

风清颂毫抽

中国著名书画家印谱

金光先

德于淳

央未乐长

印私海冯

志不

理庸

印私凤尹

印之武潘

宁寿万休康永除疾痛

新以字行字以先昌曹

印长德武

坤孙

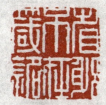
铭箴在不躬省

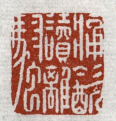
骚离读饮痛

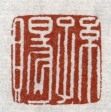
赐孙

中国著名书画家印谱

金光先

柯九思（一三一二—一三六五）一作（一二九○—一三四三）元代书画家。字敬仲，号丹丘生、五云阁吏、台州（今浙江临海）人。其父柯谦，曾任翰林国史检阅、江浙儒学提举，是元朝较为显赫的一个官宦。柯九思受其父的影响，自幼爱好书画，聪颖绝伦，被视为神童。文宗时官至奎章阁特授学士院鉴书博士。他工诗文，好丹青，识金石，集诗人、词家、金石鉴赏家于一身。然而，柯九思最擅长的还是书和画，素有诗、书、画三绝之称。

天历元年（一三二八年），柯九思游学建康，经人引荐结识了怀王图帖睦尔。不久怀王继位称帝，是为文宗。柯九思被授予典瑞院都事（正七品）一职。天历二年，元文宗仿宋画学制，柯九思被迁升为奎章阁鉴书博士（正五品），专门负责鉴定官廷所藏的金石书画。皇帝对柯九思颇信任，为让他能自由出入禁中，皇帝特「赐牙章得通籍禁署」，与奎章阁侍书学士虞集一起常侍皇帝左右。文宗去世后因朝中官僚的嫉忌，柯九思束装南归，退居吴下流寓松江（今属上海市）。著有《竹谱》《丹丘生集》辑本。

其书法作品传世绝少，行楷是其所长，字体早期秀逸，晚年沉郁。柯九思绘画成就最高，影响极大。所画山水，苍秀浑厚，丘壑不凡，花鸟石草，淡墨传香，饶有奇趣。他尤擅画墨竹，发展了墨竹画鼻祖文同的画法，将中国古代书法融于画法之中，独创了「写干用篆法，枝用草书法，写叶用八分或用鲁公（即颜真卿）撇笔法」的创作准则。柯九思笔下的墨竹「各具姿态，曲尽生意」，正如元朝国子祭酒刘铉所赞叹的「晴雨风雪，横出悬垂；荣枯稚老，各极其妙」。此外，明朝刘伯温、清朝乾隆皇帝对柯九思的墨竹都有题咏之作。柯九思的画见于后代著录者颇少，但因其名声大，伪作也不少。如今尚存比较可靠的精品是保存在故宫博物院的《清閟阁墨竹图》和上海博物馆的《双竹图》。

朗徒申

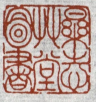

印私庆彭

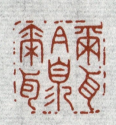

耳尔□且耳尔

书图堂草志乐

夸庞

癖研

柯九思

者道幻非

印画书

斋任

印思九柯

柯

印私氏柯

容云

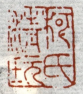
玩清氏柯

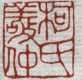
仲敬氏柯

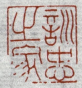
家之忠训

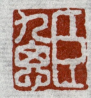
思九臣

印书仲敬

章思九柯丘丹

印仲敬思九柯

思九臣

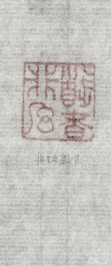

竹西

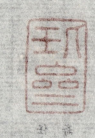
楊樓

明方嚴修博

雨

案多魚陳

嘉武侯

明陳繼儒印

嘉武侯

中国著名书画家印谱

柯九思

祝允明（一四六〇—一五二六）明代书法家。长洲（今江苏苏州）人。字希哲，号枝山。又署枝山老樵、枝指生，枝指山人。弘治五年（一四九二年）举人，正德九年（一五一四年）授广东惠州府兴宁县知县。嘉靖元年（一五二二年）转任南京应天府通判，因有「祝京兆」之称。他天资卓越，五岁能写径尺大字，九岁会作诗，博览群书。以其诗文、书法名重当世，与文征明、王宠并称「三大家」。楷书早年学赵孟頫、褚遂良、欧阳询、虞世南，上溯「二王」。草书师李邕、黄庭坚、米芾等。祝允明博学多师，终能谙熟魏晋唐宋名家法书。他爱写大草，有时却又因偏执于张旭、怀素的「颠」与「狂」，作伴狂之态，露浮滑之迹。他的书法强劲奔放，格调雄奇，变化多端，又天成自然。尤其是其波画大胆伸展，横画多颤笔，这是作品中很醒目的地方，体现着黄庭坚的笔意。其传世名迹有《太湖诗卷》《筼筜引》《赤壁赋》《洛神赋》《落花诗卷》等。著有《怀星堂集》等。

祝允明去世后不久，就出现了伪造他作品的问题，明末评论家安世凤指出：「希哲翁书遍天下，而赝书迹遍天下。」传世作品中特别是草书赝本最多，当时就有人评说祝京兆草书真迹十不得一。其伪造祝氏狂草大字一类书体的作品，内容大多是「梅花诗」「兰花诗」「百花诗」等，其格式是纸本，高头大卷，每行大字二三字不等，行笔狂纵而筋骨外露，多有失于法度之处。

赏清池临

斋真缊

章堂训锡

惟庚寅吾以降

柯出氏姬吴中雍四世曰柯相之裔孙

家之忠训

中国著名书画家印谱

祝允明

祝允明（一五八四—一六七四）明代印人、画家、刻书家。字曰从，号十竹，安徽休宁县人，定居南京。通六书，李如真弟子。擅书工画，精通木刻雕版彩色套印，能治印，亦擅制墨。明代小说盛行，故此木刻插图兴起，诞生了以胡正言『十竹斋』为代表的水印木刻，将徽州版画艺术推向一个新的高峰。

胡正言出生于休宁县城文昌坊一个世代行医的家庭。他在兄弟中排行第二，又称次公。少小颖悟，博学能文。三十岁后随父兄行医皖西，曾客居六安望江湾，继徒霍山一带，专门为人治病。《金陵通志》记载『胡少从李登王朱由菘仓惶南逃，竟把大明朝国玺遗失。福王在金陵建立南明弘光小朝廷后，经吏部左侍郎吕大器推荐，胡正言精心镌刻了龙纹蟠纽的国玺御宝，被授武英殿中书舍人。后辞官隐居在南京鸡笼山侧，屋前种十余竿竹，命室名为十竹斋。足不出户，潜心研究制墨、造纸、篆刻与刊书。学，精篆籀』。不仅练得一手好字，还擅绘画并篆刻。

崇祯时曾授职于翰林院，尚未赴任，清兵即攻入北京，福入清后，曾参加以太仓人张溥为首的反清复明组织——『复社』，并以『胜国遗民』自居。十竹斋既是他的『隐图』，更是他专心从事艺术探索、精研雕刻印刷的作坊。胡正言和名刻工汪楷等合作创制《十竹斋书画谱》《十竹斋笺谱》，创造彩色版画版型，鲁迅、郑振铎称此谱为明代士大夫『清玩』，为我国出版史上一大成就。还著有《尚书孝经讲义》《书法必稽》《竹斋雪鸿散迹》《说文字原》《六书正讹》《古文六书统要》，以及《胡氏篆草》《胡氏篆草二集》《印存初集》《印存玄览》《十竹斋印存》等多种。

山枝

哲希

山枝

明允

印明允祝

哲希氏祝

山枝

意真山包

中国著名书画家印谱

胡正言

肃宝

坤德

亮元

武绳

庵朴

亮元字工亮周

人道蕊香

静公字

堂善宝

予在独慨

草芳此玩与谁

时贞

仲绪

岩雪响

九七 九八

金鑠

飛林

官軍假司馬

宜富貴

元用

君聽

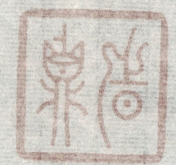
魚

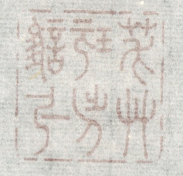
半通古銖印

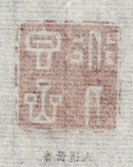
秦晉王宮

朱書

秦嘉軍上章印

綠章印

神鈢

阁篆

印工亮周

庵暀

岫出以心无云

世玩隐依

楼雨桐

父仲

印義葛诸

鱼子

印法可吏

氏度叔

楼倚独藏行

中国著名书画家印谱

胡正言

劉中使帖宋徽宗璽

秦璽

中書之印

楠葊

甲秀堂印

父乙

群玉中祕

世綵堂印

蘇軾舜欽印

內府圖

明昌御覽

平安

中国著名书画家印谱

胡正言

赵孟頫（一二五四—一三二二）元代中期书画篆刻家。浙江吴兴（今湖州）人，字子昂，号松雪道人、鸥波，居室名曰松雪斋。宋太祖子秦王德芳的后裔。宋灭亡后，归故乡闲居，后奉元世祖征召，历仕五朝，官至翰林学士承旨、荣禄大夫，封魏国公，谥文敏。

赵孟頫自幼聪慧伶俐，才气过人，无论篆书、隶书、行书、草书，都能挥洒自如，自成一体，成为一代书法宗师。同时他还擅长绘画，学习李思训、王维、李成等绘画大家，成绩斐然，其作品被列入画中逸品。另外，制印也是他的专长，专习玉筋，一洗唐宋以来之陋习，与当时的另外一位篆刻大家吾丘衍并驾齐驱。清代陈沣《摹印述》载：「赵松雪始以小篆作朱文印，文衡山父子效之，所谓圆朱文也。虽非古法，然自是雅制。作印能作圆朱文，可谓能手矣。」

赵孟頫是元代初期很有影响的书法家。《元史》本传载：「孟頫篆籀、分隶、真行草无不冠绝古今，遂以书名天下」。据明人宋濂讲，赵氏书法早岁学「妙悟八法，留神古雅」的思陵（即宋高宗赵构）书，中年学「钟繇及羲献诸家」，晚年师法李北海。此外，他还临习过元魏的定鼎碑及唐虞世南、褚遂良等人，集前代诸家之大成。诚如文嘉所说：「魏公于古人书法之佳者，无不仿学。」后世学赵孟頫书法的极多，赵孟頫的字在朝鲜、日本也非常风行。赵氏传世书法作品以行楷居多，大多用笔精到，结字严谨，如《赤壁赋》堪称经典之作。著有《印史》《松雪斋集》等。

记书图圆栎周

记书图堂远致

阆庐紫

印堂香晚

中国篆印谱









松青園画藏風

松青堂園画藏譜

鶴夔園

甲香堂鄉

中国著名书画家印谱

赵孟頫

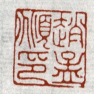
赵孟頫印

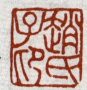
赵氏子昂

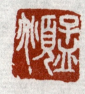
孟 頫

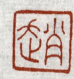
赵

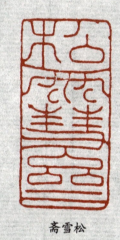
松雪斋

吴兴世家

赵

赵氏书印

吴兴

大雅

澄怀观道

一〇三
一〇四

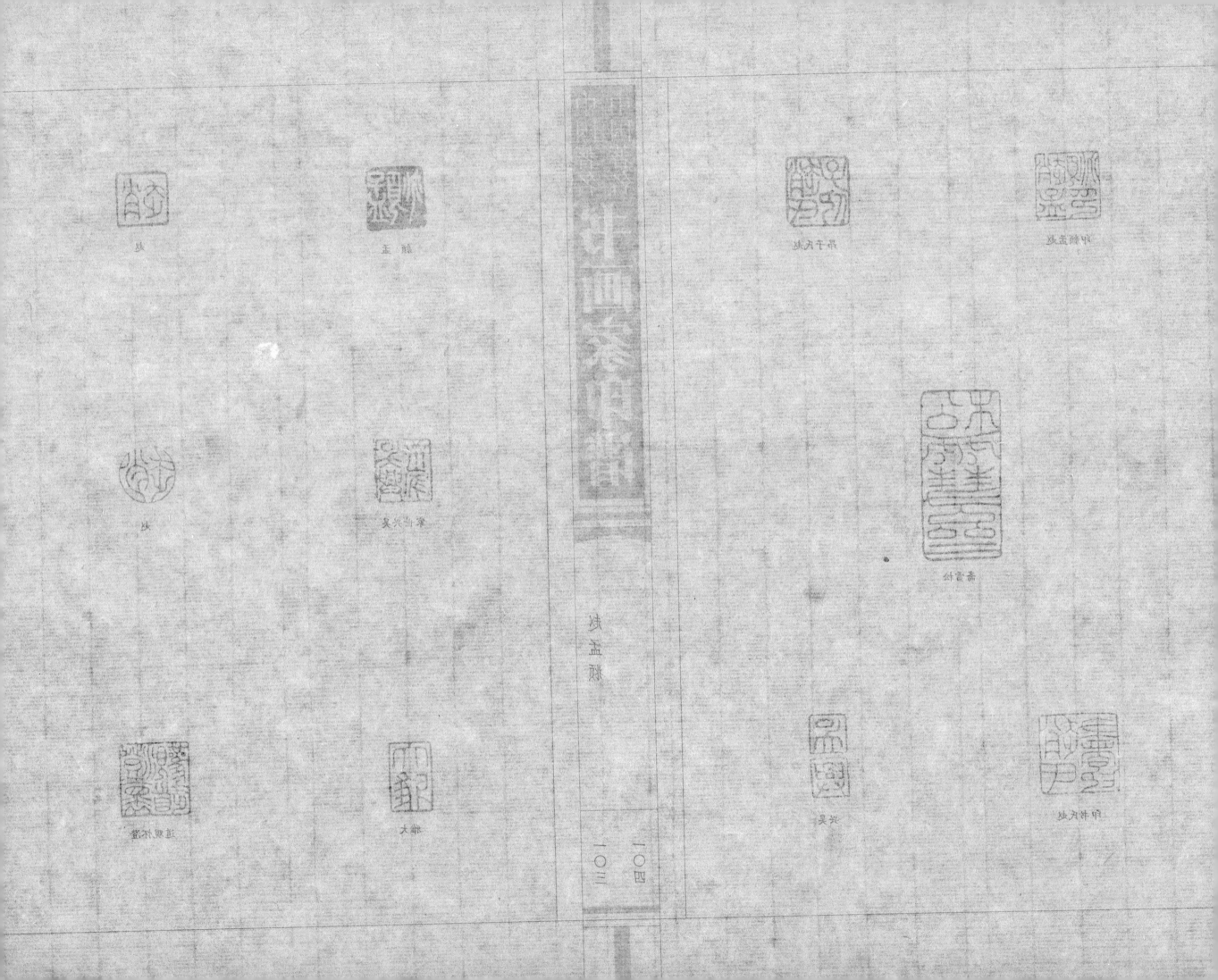

中国著名书画家印谱

赵孟𫖯

赵宧光（一五五九—一六二五）明代中晚期印学理论家、书法篆刻家。字凡夫、水臣，号广平、寒山长、江苏太仓人。长期隐居寒山。精六书，工诗文，擅书法，能刻印。篆刻取法汉人，线条苍劲，结构谨严工稳，对朱简及其后世的书法篆刻产生了较大影响。

赵宧光作为明代吴中印人，他一生跨跃整个万历时期（一五七三—一六二〇），在探索篆刻实践的同时，也深入理论的思考和认识，从而成为明代印学发展过程中的先行者。赵氏还认为"汉人独印章擅美，而篆书无闻"。肯定了汉印作为艺术高峰的同时，也指出汉篆的不足取法。他在《寒山帚谈》中多次论及："故大篆必籀《鼓》，小篆必斯碑。""既谓之篆，惟古是遵，何得改辙？"即汉篆没有秦篆古雅，用功颇多。他曾手摹秦汉印达二千余方。清人吴狮在《赵凡夫印谱》序言中高度评价了他的摹古印实践，深受明初集古印谱的影响，他赵氏之尊古思想与取法平上于此可见一斑。赵宧光躬行篆刻实践，其自评其篆云："其摹古印，直逼古人，鉴赏家摭拾一二，把玩不能释手。"朱简认为："赵凡夫是古非今，写篆入神，而捉刀非任，尝与商榷上下，互见短长。他一生隐于寒山，勤于著述，且涉猎广泛。平生著书数十种，主要有《说文长笺》《六书长笺》《九圜史图》《牒草》《寒山蔓草》《刻符经》《动草篆》等。其友章宗闵将其印作汇编为《赵凡夫先生印谱》。

即方丈一笔，自顾得意。"

赵孟𫖯印

天水郡图书印

水晶宫道人

龔常

震張

息王

成王

歐戚

君武安

印私平白

安長

荊孫

印私賢王

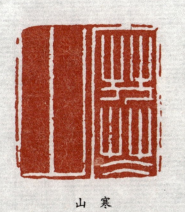
山寒

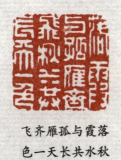
飛齊雁孤與霞落
色一天長共水秋

安獨

朗徒申

中国著名书画家印谱

赵宧光

一〇七
一〇八

中国著名书画家印谱

赵宧光

倪瓒（一三〇一—一三七四）一作（一三〇六—一三七四）元代画家。字符镇，号云林，别号有牛阳馆主、萧闲仙卿、东海瓒、奚元朗、元映、海岳居士、幻霞子、如幻居士、净名居士、无住庵主、荆蛮民、曲全叟等，以云林两字最常用，人皆称为云林先生。江苏无锡梅里镇人。擅长诗、书、画，以「三绝」名世。倪瓒的绘画开创了水墨山水的一代画风，在绘画史上被列为元代中后期的「元季四大家」之一，又被当代评为「中国古代十大画家」之一，英国大不列颠百科全书将他列为世界文化名人。

据史载，他自幼好学。性情敦厚，慷慨助人。清高绝俗，胸襟淡泊。家藏古书极多，尝筑清阁，收藏古代名人书画。他擅画山水，初学董源，书画秀逸疏淡，功力极深，自成一家。其构图多取平远之景，擅画枯木疏林、竹石茅舍，擅以侧锋运笔，多画折带皴，所谓「有意无意，若淡若疏」，形成荒疏萧条一派，以淡泊取胜。亦擅画墨竹，笔法挺拔，疏朗有致。他的画尽皆天真幽淡，诗文精雅，书法隽美。

清人在《一峰道人遗集序》中直言不讳：「元代人才，虽不若赵宋之盛，而高士特著，高士之中，首推倪黄。」故在元、明、清画家中，倪瓒的诗、文、书、画颇受关注和重视。著有《云林诗集》《清闷阁集》等。其代表作品有《江岸望山图》《竹树野石图》《溪山图》《六君子图》《水竹居图》《松林亭子图》《狮子林图》《西林禅室图》《幽寒松图》《秋林山色图》《春雨新篁图》《小山竹树图》《容膝斋图》《修竹图》《紫兰山房图》《梧竹秀石图》《新雁题诗图》等。

一〇九　一一〇

富参之印信

冯龙之印

望山亭侯

永寿

郑市

镇南军假司马

中国著名书画家印谱

倪 瓒

徐东彦（生卒年不详）明末清初书法篆刻家。檇李（浙江嘉兴）人。字圣臣，号檀庵道人。活动于明万历崇祯年间。工书法。篆刻取法苏宣，用刀浑朴，布局疏密自然，喜用古文，作品苍莽中寓流动感，传世之作稀少。其代表印作有「妓逢红拂客遇虬髯」扁方白文印等。与苏宣、程远、何通等形成了篆刻「泗水派」。著有《徐氏石筒》。

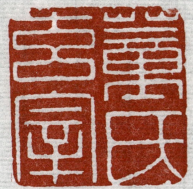

董氏玄宰

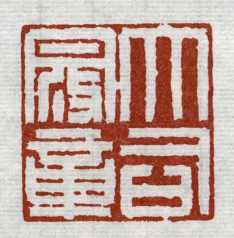

大司寇章

西清道士

自怡悦

横道人

竹嬾父

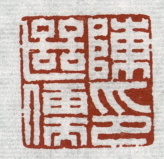
陈继儒印

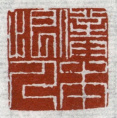
仆本恨人

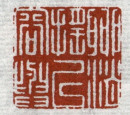
聊消遥以容与

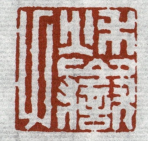
秋岳父

项圣谟印

孔璋父

太史氏

凤肃

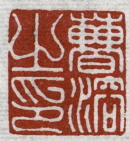
曹溶之印

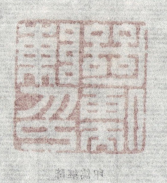
東海尉印

公孫敖

言事之官印

人桓作

文德傳

文章印　軍假侯印

冉受貴

曹術立印

壽風

中国著名书画家印谱

徐东彦

李日华印

澹泊明志宁静致远

玉皇香案吏

六成

多荫处

墨皇素臣

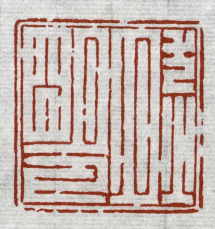

然明父

一一五
一一六

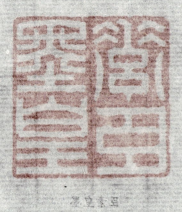
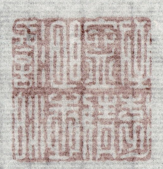
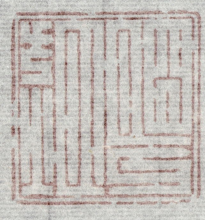
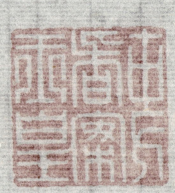

中国著名书画家印谱

徐东彦

谈其徵（生年未详—一六七七）明末清初书法篆刻家。字维仲，亦作微仲，号种树老人，江苏镇江人。笪重光表叔。工刻印。居镇江华山别墅，为当时篆刻名手，有自家面目。由于接触面不广，取法不高，习气亦深。其印谱中所收的「努力加餐饭」一印，即当时被朱简指为「谬印」者。其代表作有「武陵渔郎」正方朱文印等。

公糜

声虹遇客拂红逢妓

亭秋把

气爽山西

中国著名书画家印谱

谈其徵

陶碧（生卒年不详）明末清初书法篆刻家。字石公，活动于顺治、康熙年间。福建晋江（今泉州市）人。擅长治印，能诗，工小楷。师承江皜臣，长随左右，勤奋学习，尽得刻玉精髓，是江皜臣切玉法的唯一传人。然而陶碧未能将江皜臣的刻玉之法传承下来，乃印坛憾事。其代表印作有「良辰美景赏心乐事」横长白文方印等。辑自刻印成《陶石公印谱》，生平尝辑有《印镜》一书。

圣自书来兴

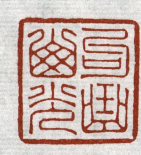

光山曲句

真奉号道

氏辛在筐

饭餐加力努

印之震维

吴《西岳华山碑》，宋拓本《华阴本》。

未经捶拓的明刻本《华阴本》，以朱砂刷染，其外表则十分"貌似宋拓"。书法丰厚，刻拓圆润，无翻刻气，极能蒙蔽无经验者。吴乃融且与王秋湄作一跋，赝充宋刻《华阴本》（玄赏斋本）人多然之。既印（玄本全下册）赝本又再经伪涂改款跋，匿白公，改纸千骑桥，赝毒重加。

吴昌硕审定本

安吉吴昌硕藏本

长曲山房

阮元千寻

真本希贵

山坤铁寿

周氏宝藏

吴其珪

中国著名书画家印谱

陶 碧

顾苓（生卒年不详）明末清初书法篆刻家。字美云，号浊斋居士。长洲（今苏州）人。主要活动于崇祯至康熙年间。明亡后，自辟塔影园于虎丘山麓，隐居不仕。俗客来访，辄趋避竹林中。工诗文，精鉴别碑版，对古文字颇有研究。书法擅行楷，尤精篆隶。与郑簠为近邻，交往甚密。治印推崇文三桥，亦得秦汉印法度。不追其形，于神似上见功夫。旁参宋元朱文，工整中求书法意趣，印文不为"就形"所缚。他论印曰："白文转折处，须有意。非方，非圆。天然成趣，巧者得之。"他的篆刻既秀劲又古拙，自然富有天趣，在清初时推为第一。后人称他为"塔影园派"，系文三桥之后又一宗师。著有《塔影园稿》《塔影园印稿》。

谏都空司

斋畏清

怀予兮眇眇

松风瘦作苓

一二二

中国著名中国著名书画家印谱

顾 苓

顾德辉（一三一〇—一三六九）字仲瑛，举茂才，别名阿瑛，署会稽教谕，辟行省属官，皆不就。避张士诚之召见，断发庐墓。自称金粟道人。昆山（江苏昆山）人。元代诗人和画家，对昆曲的形成和发展亦作出了贡献。顾德辉擅诗，且以此名。所著《玉山璞稿》明清时有多种刻本，并被收入《元诗选》中。顾德辉在绘画艺术方面亦有相当高的造诣，然而他的画名被诗名所掩。各种典籍上对他的绘画艺术推介甚少。顾德辉留下来的画作不多，其代表作主要有《疏林茅亭图》，现藏于北京故宫博物院。《芙蓉双鸳图》，纸本设色，款题「玉山道人顾瑛」，钤印有「虎头裔」「玉山主人」「吴下阿瑛」，画上且有「乾隆壬午御题」墨迹。《罂粟图》，纸本设色，钤印同上。《墨菜写生图》，册页，右上方题款「金粟道人戏笔」，钤「金粟道人」「阿瑛」二印。上述三幅画现均藏于台北故宫博物院。其自画像《金粟道人小像》，题有七言诗一首：「儒衣僧帽道人鞋，天下青山骨可埋。若说少年游侠处，五陵鞍马洛阳街。」此诗曾广为流传。画为日本人小川广已收藏。著有《玉山璞稿》《玉山名胜》《草堂雅集》等。

印之苓顾

心为雪冰



中国著名书画家印谱

顾德辉

梁袠（生卒年不详）明代篆刻家。字千秋，江苏扬州人，寄居白下（今江苏南京）。活动于明代末年。篆刻师法何震，多为临摹何震印作，从中可以窥见他习何震的大致面貌。周亮工《印人传》说梁袠："继何主臣起，故为印一以何氏为宗。"又说："千秋自远，颇有佳章，独其摹何氏令人望而欲呕耳。"可见周亮工对他襃奖中亦不乏贬意。然而梁袠治印，面目较多，有谨守师法的，亦有不为师法所拘的，各具姿态，但他对"雪渔派"的继承弘扬和发展起了决定性的作用。不少篆刻家受其影响，成就卓然，开宗立派。

在明代文人流派篆刻史上，梁袠占有重要的一页。他是摹刻何震印作之高手，即便是何震生前好友，当时以甄别何氏印作而闻名的祝世禄也竟然以"余不复能辨"而惊叹不已。然而梁袠在所摹印中不仅形神毕肖，也显示出自己的艺术才华和独到之处。梁氏师何震，贵在不亦步亦趋，囫囵吞枣。祝世禄不仅佩服他极似何震，更称他"用之于不即不离，妙在乎有意无意，览看梁生之帙，而主臣之精神风范咸在兹矣。"明万历三十八年（一六一〇年）曾辑印谱《印隽》四卷传世。

雪白

子弟佛

青松白云处

吴下阿瑛

陶情写意

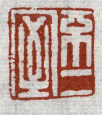

金粟道人

玉山草堂

玉山隐者

不二室













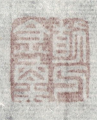







中国著名书画家印谱

梁 崟

震 何

记书图堂然闇

房山石萝

风之士国

思所遗兮馨芳折

印之彬吴

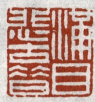
昔古悲目满

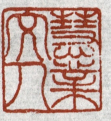
人文业慧

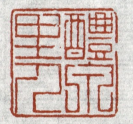
人里泉醴

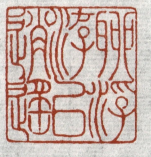
遥遥以游浮聊

足易分小才

民疾古

君此无日一可何

人道州玄

美四

井井圖堂鑑圖

震山正慶

周之士圖

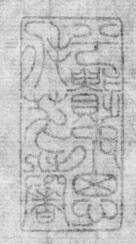
思親山谷鑑藏

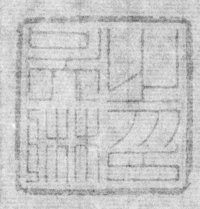
明之楙美

王得令小印

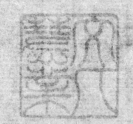
昔吾遊目鵃

人里東輝

鑑藏名振邦輝

荷葉古

大阮觀古

六十三峦峰屋绕

父中文

家之保师卿公

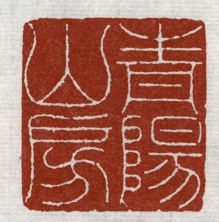
房山阳青

中国著名书画家印谱

梁巘

一二九
一三〇

芳而生兰

中国著名书画家印谱

黄公望

程朴（生卒年不详）明代书法篆刻家，新安（今安徽歙县）人，久居吴兴（今浙江湖州）。活动于明万历、天启年间。字元素，程原之子，幼承家学，工篆刻，宗法何震。曾历时两年，摹刻何震印章达一千余方。天启丙寅年（一六二六年），他将所摹之作汇辑成《忍草堂印选》二卷，陈继儒、韩敬、陈赤等为之作序。观其摹刻之作，神形兼备，几可乱真，对弘扬何震篆刻艺术作出了贡献。周亮工称程氏父子以摹刻何震印作为能事，实非过誉。

史女心慧

印孝思沈

痴大

印望公黄

人道峰一

一三三

一三四



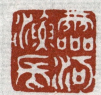
长渔河灵

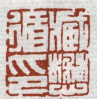
印循懋藏

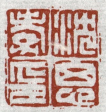

印孝思沈

印期安俞

印孝思沈

军子君越

中国著名书画家印谱

程 朴

一三五
一三六

印择无汪

馆芝采

印之铜统

观 阅

印庄士程

印之贯道

天下敵水

明藏之印

信都長壽

明遠華水

巴蜀

軍司馬印

明遠華水

華長之印

取象

明王之璽

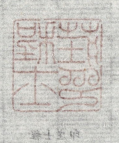
諸夷長

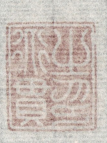
明貫之印

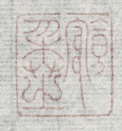
明道衡子

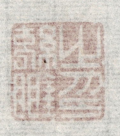
明之關題



中国著名书画家印谱

程朴

程远（生卒年不详）明代书法篆刻家。字彦明，江苏无锡人。擅篆书，工篆刻。在印学理论方面有独到见解，著有《古今印则》《印旨》等。

对于作书治印，他有系统的论述：『笔有意，善用意者，驰骋合度；刀有锋，善用锋者，裁顿为法。形贵有向背，有势力；脉贵有起伏，有承应。一画之势，可担千钧；一点之神，可壮全体。泥古者患其牵合，任巧者患其纤丽。作书要以周身之力送之，作印亦尔。印有正锋者、偏锋者，有直切急送者，俯仰进退，收往垂缩，刚柔曲直，纵横舒卷，无不自然如意，此中微妙，非可言喻。印有法有品：婉转绵密，简繁得宜，首尾贯穿，此章法也；圆融洁净，无懒散、无局促，经纬各中其则，此字法也；气韵高举，如碧虚天仙游下界者，逸品也；体备诸法，错纵变化，如生龙活虎头、无锁腰、无软脚，此点画法也，如万花春谷者，妙品也；去短集长，力遵古法，如范金琢玉各成良器者，能品也；斐然成文，奇正迭运，神品也；非法不行，能品也。』

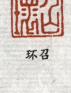

环召

园树大

人瓜灌

生拙懒

父纯氏沈

父纯氏沈

印之熙道

印之彬吴

堂草美吾

中国著名书画家印谱

程 远

轩瓷抱

客台皇凤

贵富太今吾人瓢箪比若

台啸长

雪 香

痴情有

房山翠寒

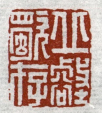
存独壑丘

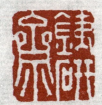
斋研铁

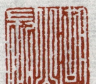
长山湖

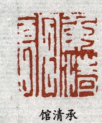
馆清承

酒饮来如不

者儒为哉悲

杜荀鶴

劉希夷印

朱慶餘

元稹印

黄甫冉八弟兼濠州

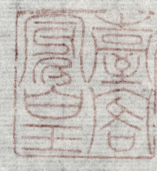
崔公鳳印

秦韜玉

吾谷鄴侯

韓翃印

朴仙山

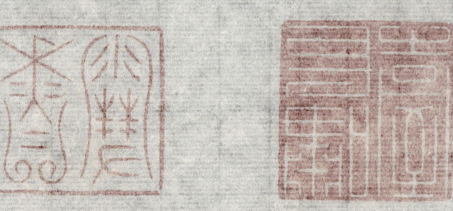
雍陶印　令狐楚

秦湘戍幕忠

醒雪先秋木

中国著名书画家印谱

程 远

鲜于枢（一二五四—一三〇一）元代书法家、画家、鉴赏家、收藏家。字伯机，号困学山民、直寄老人、虎林隐吏。大都（今北京）人，一说渔阳（今天津蓟县）人，先后寓居扬州、杭州，曾任浙东都省史掾。大德六年（一三〇二年）任太常典簿。至元间，官江浙行省都事。官至太常寺典簿。晚年于西湖虎林筑一室曰「困学斋」，闭门谢客，不问俗事，调琴作书，鉴赏古玩，以研读终生。

早岁学书，未能如古人，偶于野中见二人挽车淖泥中，顿有所悟。他与赵孟頫齐名，同被誉为元代书坛「巨擘」，并称「二妙」，但其影响略逊于赵孟頫。鲜于枢兼长楷、行、草书，尤以草书为最。其书多用中锋回腕，笔墨淋漓酣畅，气势雄伟跌宕，酒酣作字奇态横生。他的功力很扎实，悬腕作字，笔力遒健，同时代的袁裒在《书林藻鉴》中说：「困学老人善回腕，故其书圆劲，然与伯机相识凡十五六年间，见其书日异，胜人间俗书也。」

赵孟頫对他的书法十分推崇，曾说：「余与伯机同学草书，伯机过余远甚，极力追之而不能及，伯机已矣，世乃称仆能书，所谓无佛处称尊尔。」而书法家陈绎曾言：「今代惟鲜于郎中擅悬腕书，余问之，嗔目伸臂曰：『胆！胆！胆！』」鲜于枢自己说过，写草书要把笔离纸三寸，取其指实掌虚，腕法圆转，写出的字则飘逸飞纵，体态自能绝出。观其草书，确有悬腕回锋之妙。其行草有自作诗《大字诗赞》和《唐诗草书卷》，笔法纵肆，歌态横发。他的楷书有《李愿归盘谷序》，现藏上海博物馆，笔法古朴，结体谨严，气魄恢宏。鲜于枢代表作还有《老子道德经卷上》《苏轼海棠诗卷》《韩愈进学解卷》《论草书书帖》《元鲜于枢草书石鼓歌帖》等。

博士祭酒

不羁天地阔

天子不征起

哀朕之不当

绕屋峰峦三十六

金阙选仙弟子

中国著名书画家印谱

鲜于枢

魏植（一五五二—卒年不详）明代篆刻家。字伯建、楚三、楚山，福建莆田人。是莆田派创始人宋珏的前辈。精刻印，其刀法蕴藉，章法稳健，印风苍劲秀挺。其印款单刀楷书，得欧体神韵，工整秀美。与宋珏、吴晋等人同为篆刻莆田派的代表人物。

据有关资料记载，清朝末年，莆田城内秀才、碧藏楼主人、古印收藏家游定远，收藏有一方魏植为邑人著名藏书家林铭几篆刻的阳文『林铭几印』。该印边款刻有：『乙亥余月篆，八十四叟魏植』的款识。据查，『乙亥』为明崇祯八年（一六三五年），『余月』为四月。此印可以证实，至一六三五年四月间，魏植仍然健在，比有关书籍所约略推测的卒年时间延长了五岁。这是目前发现最接近于魏植卒年的一方古印。

易周点碟研露滴

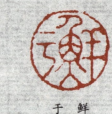

于鲜

于鲜

枢

章印几伯

主之辱荣

吏隐林虎

生日德

一四三

一四四

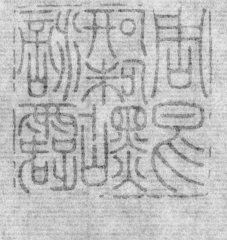

周亮工印（原印放大）

宋珏（一五七六年—一六三二年），字比玉，号荔枝仙，又号浪道人，莆田（今属福建）人。工书画篆刻，书法米芾，吴晋游人称前，其印苍劲奇崛，出入秦汉。其印苍劲古朴，与文彭何震相伯仲。其印"荔枝仙"、"古田风为高表伯氏藏"甲风为名"表伯氏藏"等，其中"荔枝仙"系朱文作"晋游人"等。

薛居瑄，其印氏志叙范薛，亦与宋珏同时。尝集宋元明名家印为《印籔》（一本文新）即为其家、李即甫、蒋三、黄山、蔚荔萧田人。

荔枝谱（部分）

浪道人

比玉

荔枝仙

古田游氏

表伯氏藏

[四二]

中国著名书画家印谱

魏植

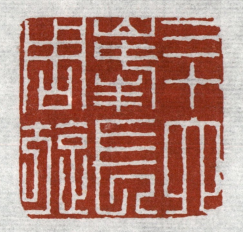

三十六峰长周旋

烟霞泉石平章

秦菲

悔庵

一四五
一四六